现当代流行合唱作品选

XIANDANGDAI
LIUXING HECHANG
ZUOPINXUAN

黄祖平/编

本书获以下基金项目支持

1. 2013年苏州科技学院校级重点专业建设（编号：2013ZYXZ-10）
2. 2015年江苏省教改项目：教学技能与艺术实践能力并重的音乐学（教师教育）专业人才培养体系研究（编号：2015JSJG247）
3. 2015年苏州科技大学教改项目：教学技能与艺术实践能力并重的音乐学（教师教育）专业人才培养体系研究（编号：2015JGM-18）
4. 2015年江苏省卓越教师计划项目：传统文化传承创新与教学实践能力并重的艺术教师协同培养
5. 2016年江苏省社科基金：马革顺合唱音响研究（项目编号：16YSB011）
6. 2016年江苏省博士后基金项目：古拜杜琳娜作品中的音高思维研究

苏州大学出版社
Soochow University Press

图书在版编目（CIP）数据

现当代流行合唱作品选 / 黄祖平编. -- 苏州：苏州大学出版社，2017.6
　ISBN 978-7-5672-2072-0

　Ⅰ. ①现… Ⅱ. ①黄… Ⅲ. ①合唱—歌曲—中国—选集 Ⅳ. ① J642.53

中国版本图书馆 CIP 数据核字（2017）第 052168 号

版 权 所 有
盗 版 必 究

书　　　名：	现当代流行合唱作品选
编　　　者：	黄祖平
责任编辑：	孙腊梅　洪少华
装帧设计：	吴　钰
出 版 人：	张建初
出版发行：	苏州大学出版社（Soochow University Press）
社　　　址：	苏州市十梓街1号　邮编：215006
网　　　址：	www.sudapress.com
E‐mail：	sdcbs@suda.edu.cn
印　　　刷：	苏州深广印刷有限公司
邮购热线：	0512-67480030　销售热线：0512-65225020
网店地址：	https://szdxcbs.tmall.com/ （天猫旗舰店）
开　　　本：	880mm×1230mm　1/16　印张：9.75　字数：200千
版　　　次：	2017年6月第1版
印　　　次：	2017年6月第1次印刷
书　　　号：	ISBN 978-7-5672-2072-0
定　　　价：	35.00元

凡购本社图书发现印装错误，请与本社联系调换。
服务热线：0512-65225020

前　　言

　　合唱音乐传入我国，由于社会变革的原因，其发展轨迹与西方不同。在中国，合唱音乐大致经历了四个阶段：一、19世纪末至20世纪20年代。这是启蒙阶段，主要以改编外国歌曲曲调和中国民歌为主，满足学堂乐歌的需求，以歌咏形式为主，最有代表性的作品为赵元任创作的《海韵》。二、20世纪30年代至40年代末。这一时期的合唱作品受到抗战的影响，题材以抗日救亡为主，形式以简单的齐唱、二部合唱为主，专业合唱与群众歌咏同时并进。这一时期出现的两部重要作品为黄自创作的清唱剧《长恨歌》和冼星海创作的康塔塔《黄河大合唱》。三、20世纪50年代至70年代。前10年是合唱音乐发展的蓬勃期，后10年由于"文革"运动，合唱创作较为单一。值得肯定的是这一时期合唱音乐的民族特征非常明显。优秀的作品有晨耕、生茂、唐诃、遇秋创作的《长征组歌》，田丰根据毛泽东诗词创作的合唱组曲《沁园春·雪》《忆秦娥·娄山关》《七律·人民解放军占领南京》等。四、1978年至今。拨乱反正以后，中国社会稳定，经济文化生活步入正确轨道，合唱音乐出现了跨越式的发展。优秀的作品有瞿希贤创作的《把我的奶名儿叫》，施光南创作的《在希望的田野上》，尚德义创作的《去一个美丽的地方》，陆在易创作的《雨后彩虹》，恩克巴雅尔创作的《八骏赞》《戈壁圣湖》，徐坚强创作的《归园田居》，施万春创作的《回音壁》等。这些作品题材鲜明、形式多样、艺术性强，引领着中国合唱音乐前进的方向。

　　21世纪以来，世界合唱强调多元化，中国合唱音乐也向多元化积极迈进，产生了室内合唱、歌剧合唱、现代合唱、流行合唱、民歌合唱、原生态民歌合唱等多种合唱类型。其中流行合唱普遍受到关注，一方面流行歌曲充斥着大街小巷，融入寻常百姓家；另一方面流行合唱形式轻松、表演多样，不同年龄阶段的人都可以参与演唱和欣赏。因此，当代许多作曲家对20世纪80年代以来的流行歌曲进行了二次创作，改编成合唱版，或者直接创作流行合唱作品，如从《在水一方》《夜来香》《明天会更好》《思念》，到《弯弯的月亮》《菊花台》《时间都去哪儿了》，再到最近走红的《路尕知玛俐》《张世超你到底把我家钥匙放哪了》等作品。这其中的每首作品都代表着一种记忆，见证着一段往事。这些优秀的流行合唱作品已成为中国合唱音乐中一道靓丽的风景，涉猎其中会让我们获得不同的感受。

这部《现当代流行合唱作品选》正是为满足当下人们的社会需求而编辑出版的，其中所选择的 18 部作品都是近年改编或创作的优秀且富有时代气息的优秀合唱作品。这些作品非常适合音乐会演出，既可作为专业合唱团体的保留曲目，也可作为一般团体（业余团体）提升表演能力的提高曲目，还可作为高等院校音乐学专业的合唱与指挥教材。

感谢苏州大学出版社音乐编辑部洪少华主任及孙腊梅女士的大力支持与帮助，感谢苏州大学出版社音乐编辑部全体工作人员不辞劳苦的工作，感谢家人背后默默的支持，使得本书得以顺利出版。在编辑过程中，由于时间匆忙和学术水平有限，难免会出现纰漏，敬请各位前辈、专家、同行、学者给予批评指正，定当感激不尽！

<div style="text-align:right;">
黄祖平

2016 年 7 月 25 日

于石湖湖畔寓所
</div>

目　　录

橄榄树（无伴奏合唱）……………………………………李泰祥曲　三毛填词　萧白编合唱（ 1 ）
在水一方（混声合唱）………………………………………琼瑶词　林家庆曲　温雨川改编（ 6 ）
夜来香……………………………………………………李隽青词　姚敏曲　刘文毅编曲（ 13 ）
雨中即景（混声合唱）……………………………………………王梦麟词曲　冉天豪编曲（ 20 ）
南屏晚钟（混声合唱）……………………方达词　王福龄曲　陈国权编合唱　黄怀郎配伴奏（ 30 ）
龙的传人（混声合唱）……………………………侯德健词曲　刘孝扬编合唱　佚名配伴奏（ 49 ）
少年壮志不言愁　电视剧《便衣警察》主题曲（混声合唱、领唱）
　……………………………………林汝为词　雷蕾曲　陈国权编合唱　苏露配伴奏（ 54 ）
心　愿（混声合唱）…………任志萍词　伍嘉冀曲　吴小平编合唱　黄怀郎配钢琴伴奏（ 71 ）
大中国（混声合唱）……………………………………………高枫词曲　刘孝扬编合唱配伴奏（ 83 ）
两只蝴蝶（混声合唱）………………………………………牛朝阳词曲　刘孝扬编合唱配伴奏（ 86 ）
真的好想你（混声合唱）……………………………杨湘粤词　李汉颖曲　刘孝扬编合唱配伴奏（ 91 ）
祝　福（男高音领唱、混声合唱）……………………丁晓雯词　郭子曲　刘孝扬编合唱配伴奏（ 95 ）
东方之珠（混声合唱）……………………………………罗大佑词曲　刘孝扬编合唱　盛文贵配伴奏（102）
东方之珠（男中音领唱、混声合唱）………………………………………罗大佑词曲　戴于吾编配（108）
把爱找回来，明天会更好…………………陈家丽、罗大佑词　翁孝良、罗大佑曲　刘文毅编曲（117）
弯弯的月亮（混声合唱）…………………………………李海鹰曲　施明新编合唱　李遇秋配伴奏（131）
菊花台　电视剧《满城尽带黄金甲》主题曲（混声合唱）
　………………………………………方文山词　周杰伦曲　金巍改编　陈一新配伴奏（137）
时间都去哪儿了（混声合唱）………………………………陈曦词　董咚咚曲　陈思远编配（142）

I

橄榄树

（无伴奏合唱）

李泰祥 曲
三 毛 填词
萧白 编合唱

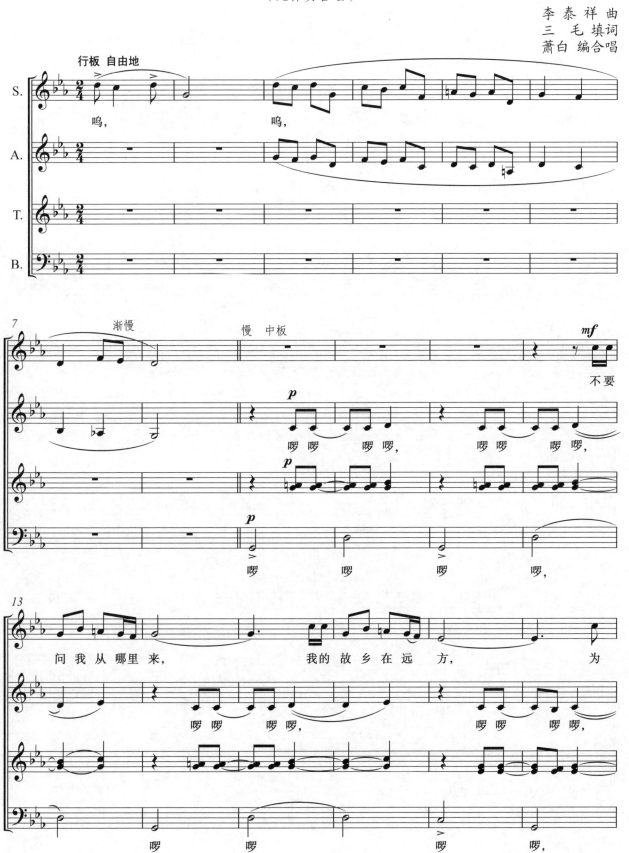

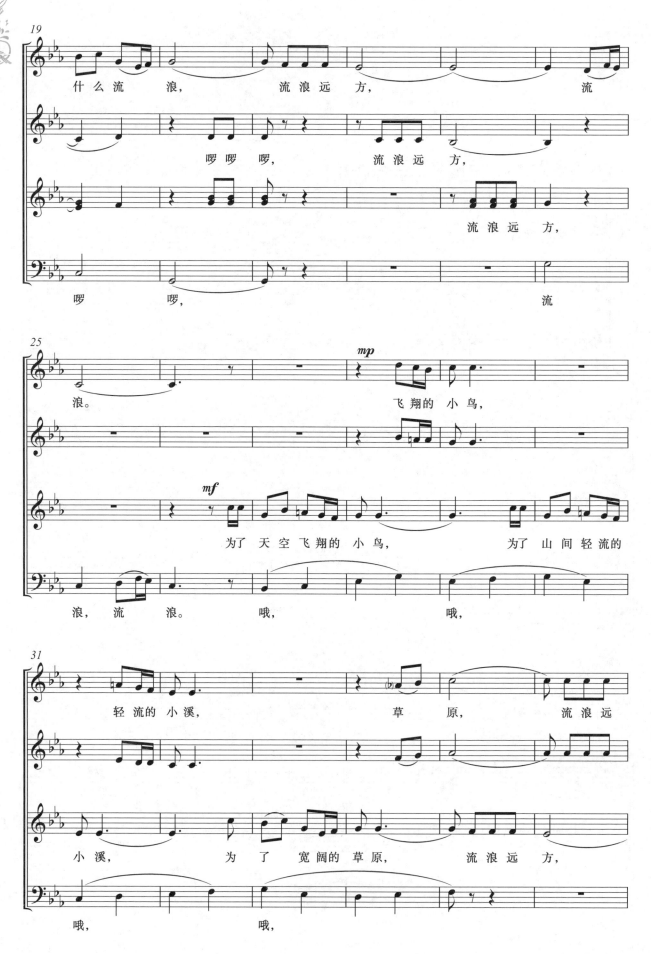

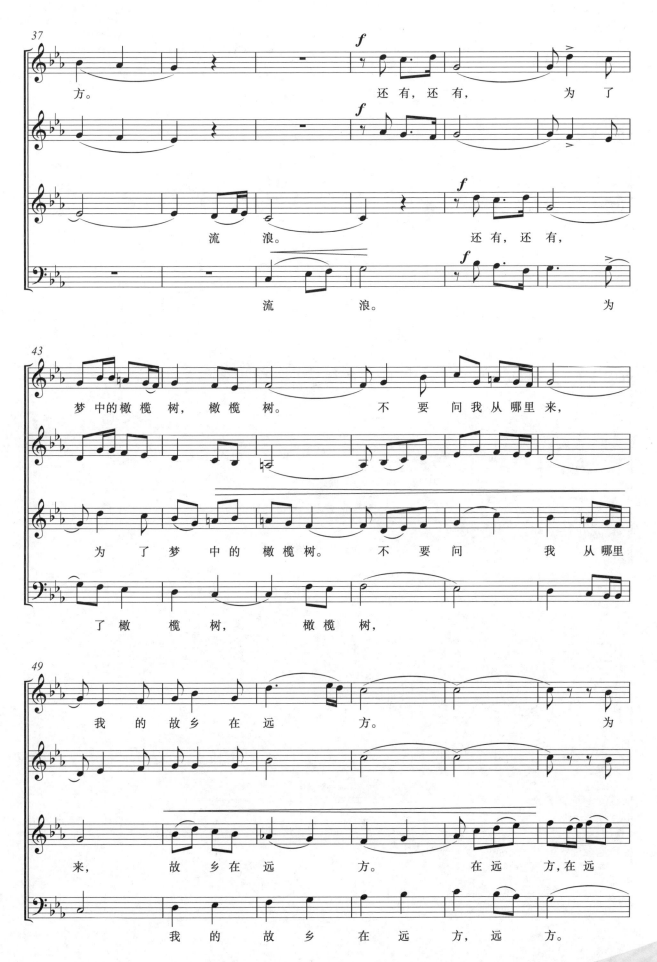

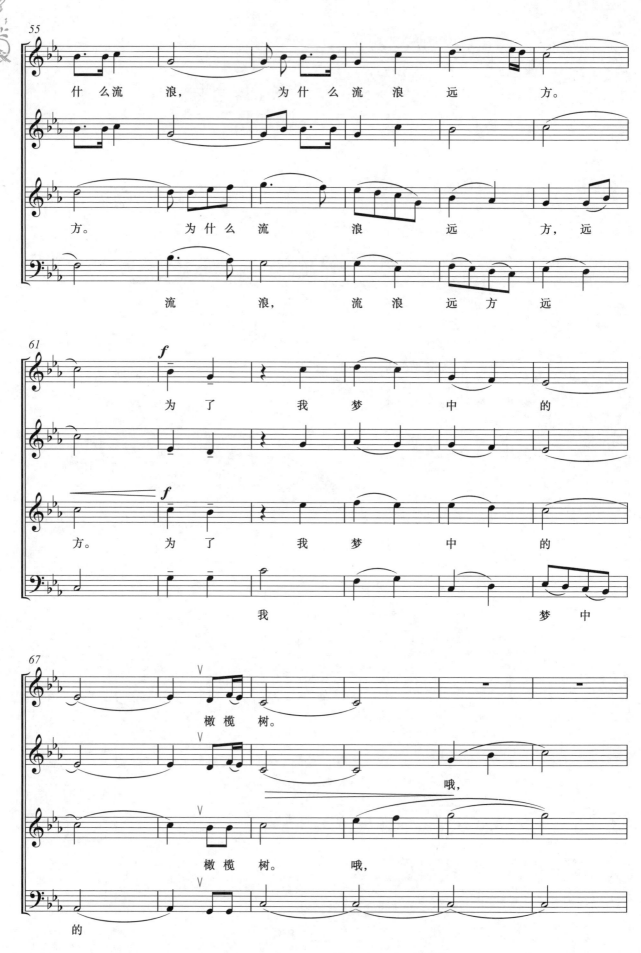

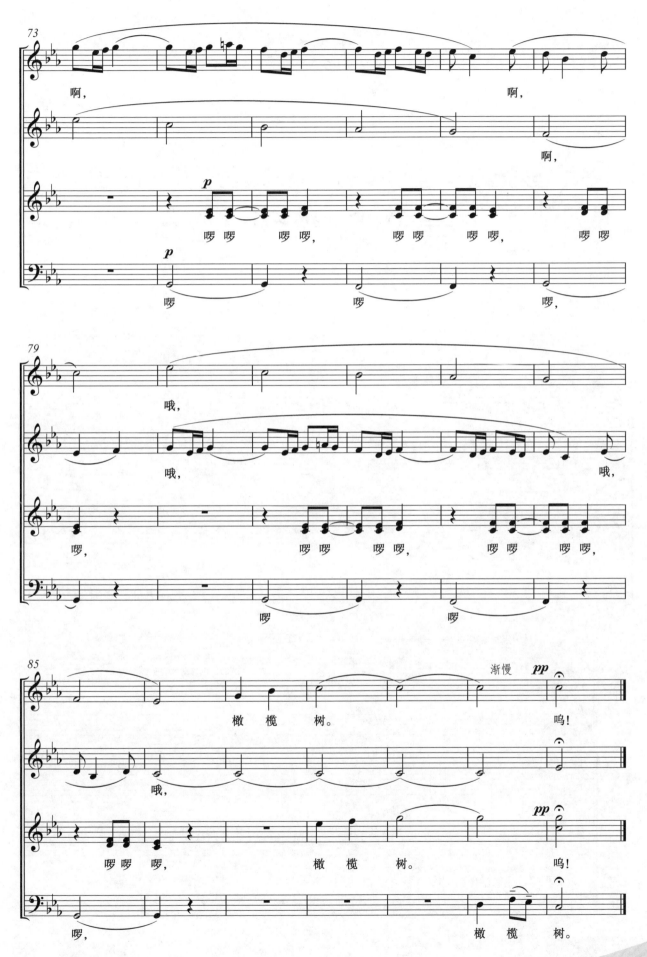

在水一方

（混声合唱）

琼瑶 词
林家庆 曲
温雨川 改编

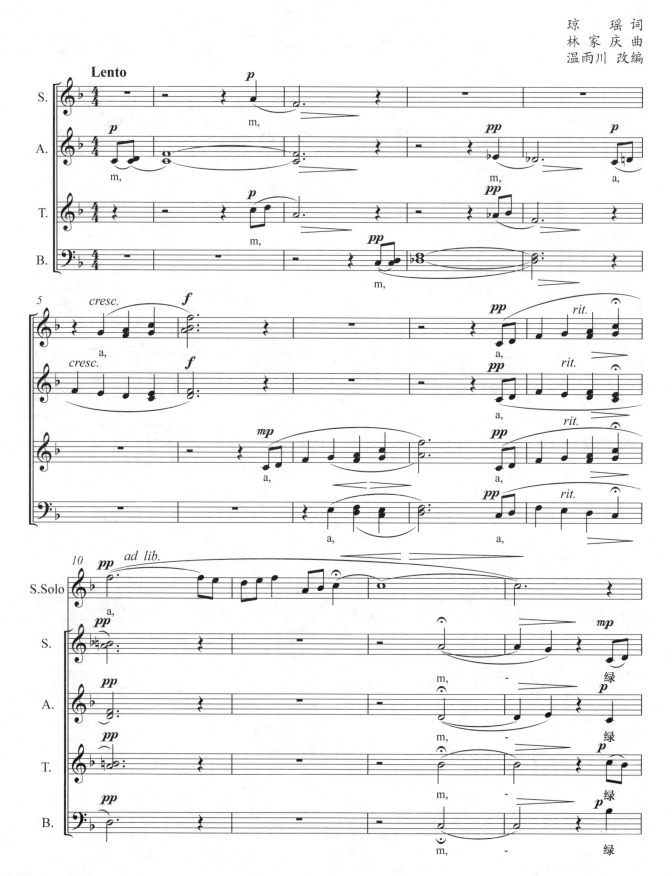

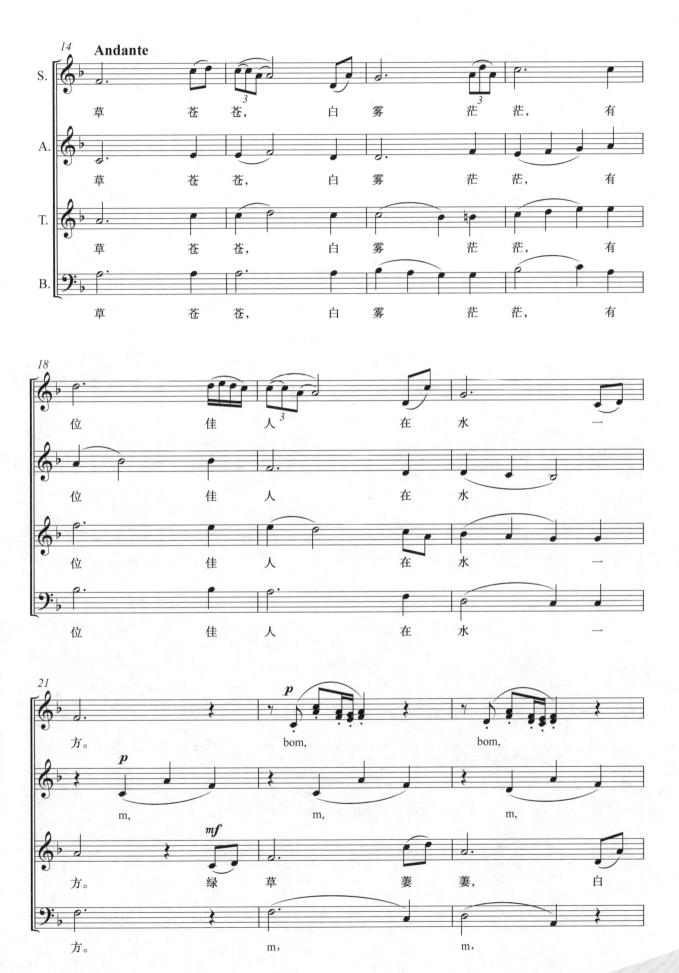

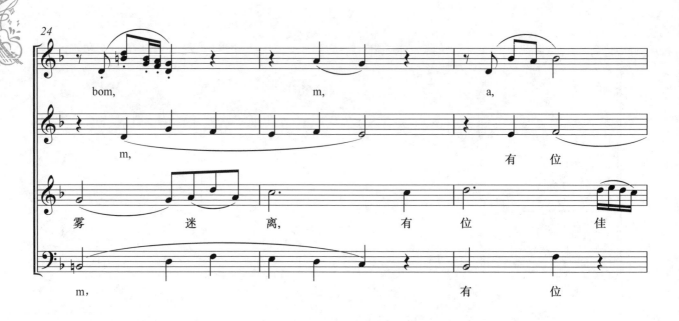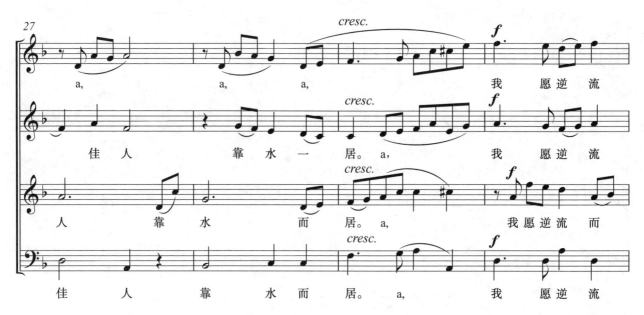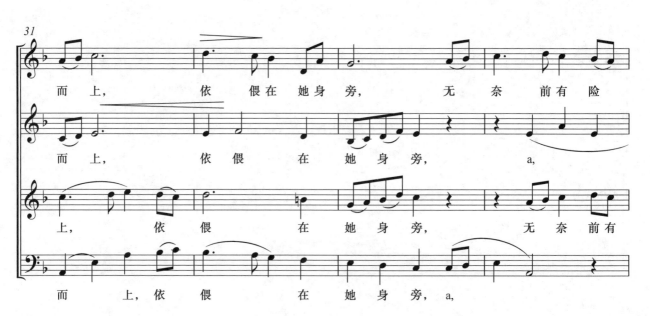

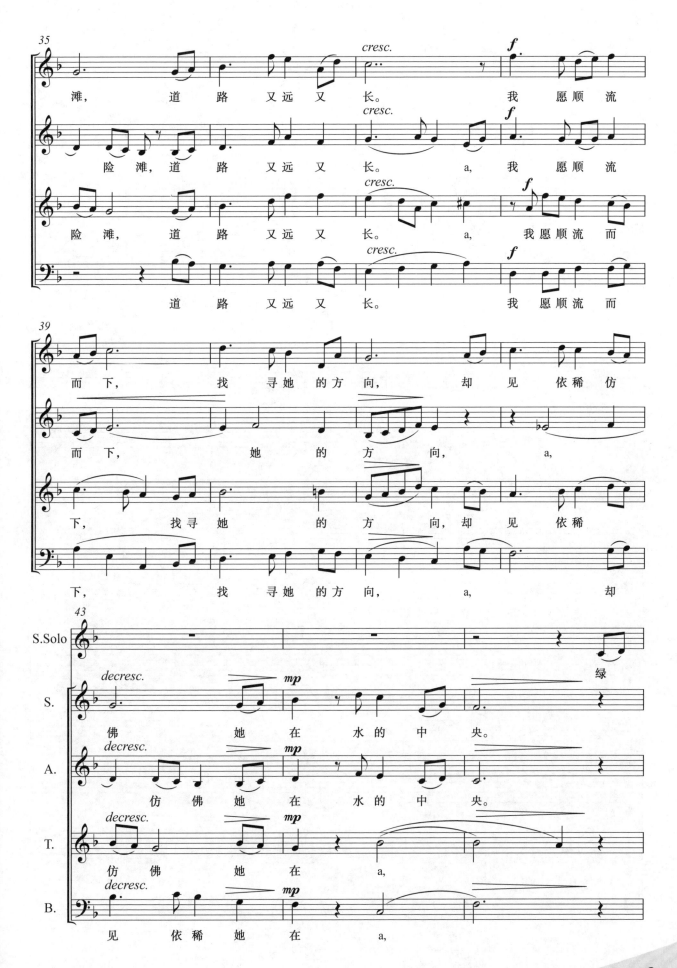

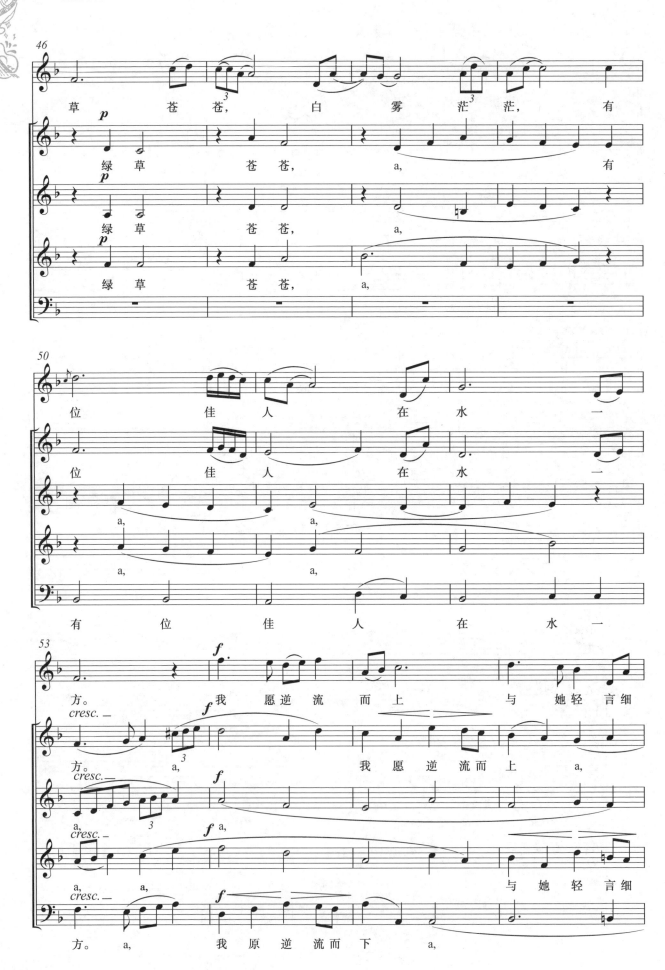

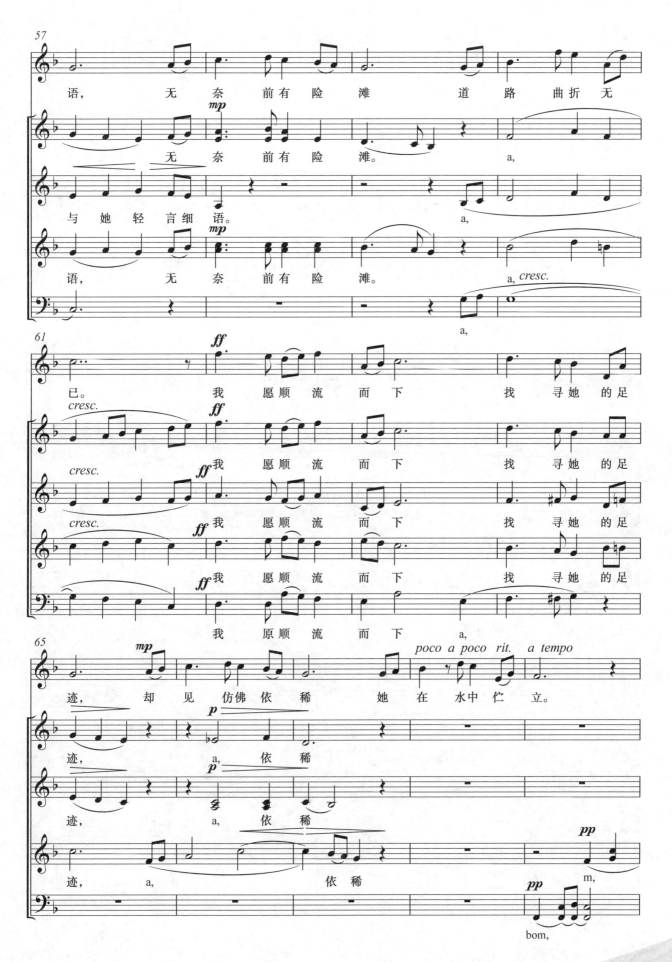

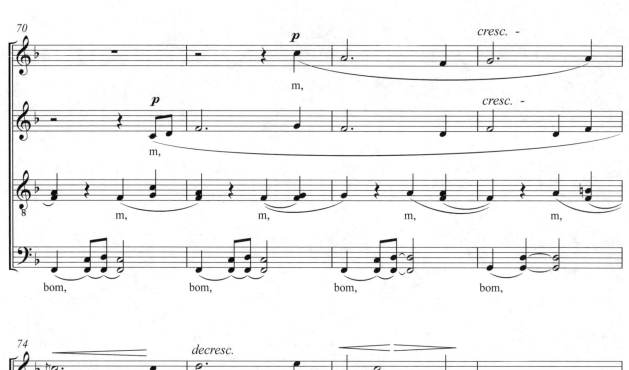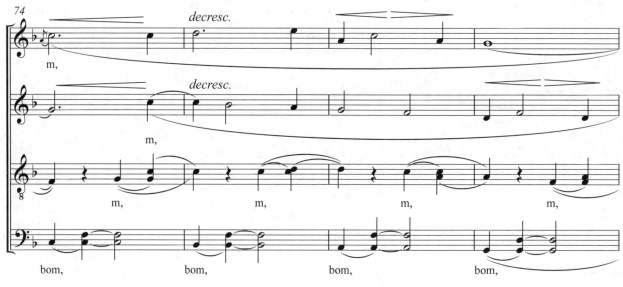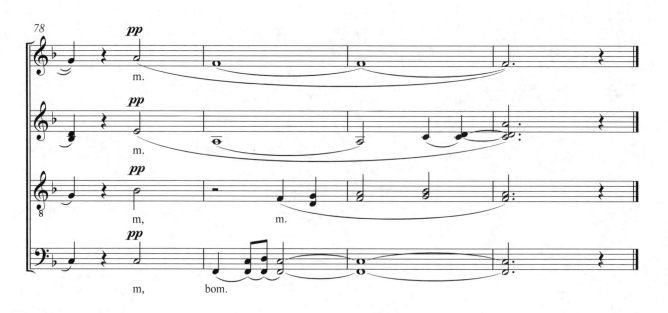

夜 来 香

李隽青 词
姚 敏 曲
刘文毅 编曲

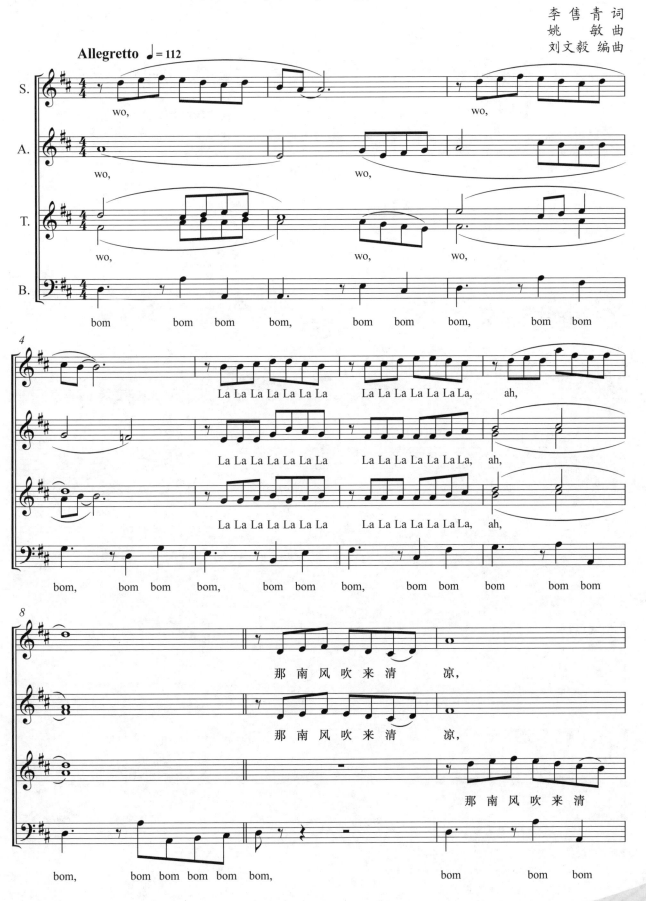

13

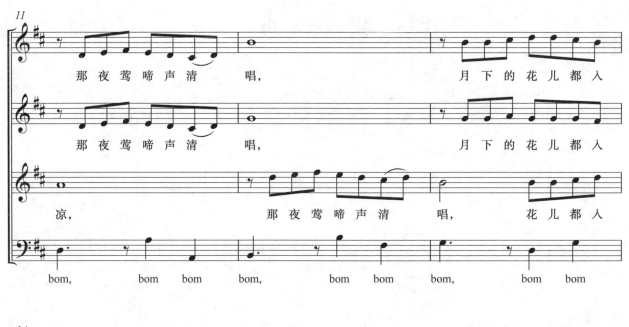
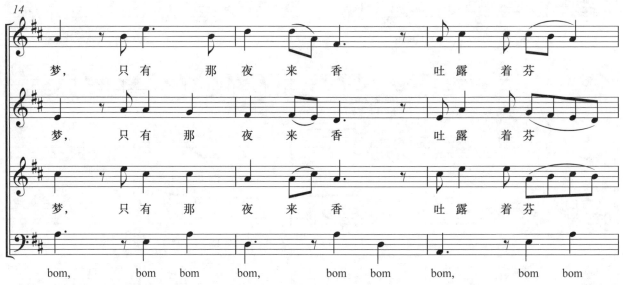
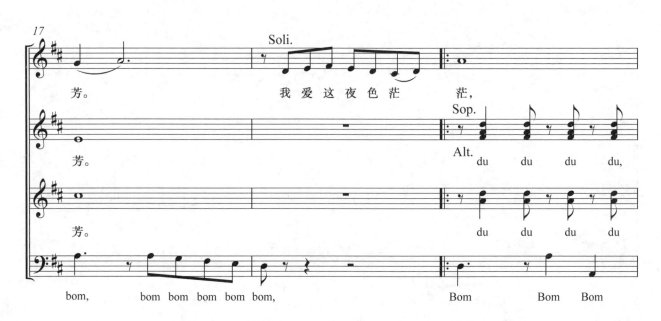

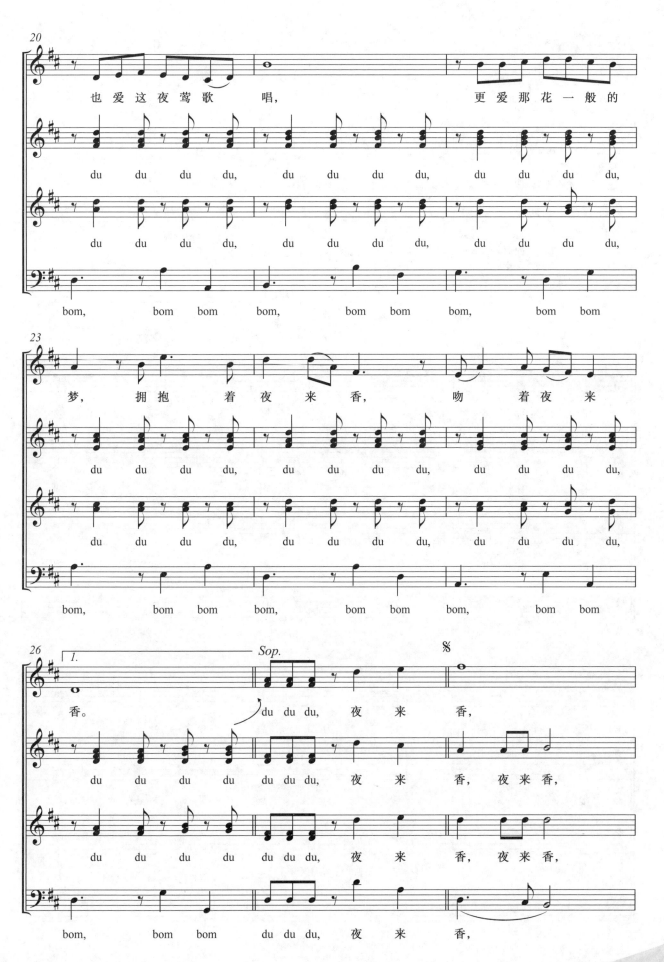

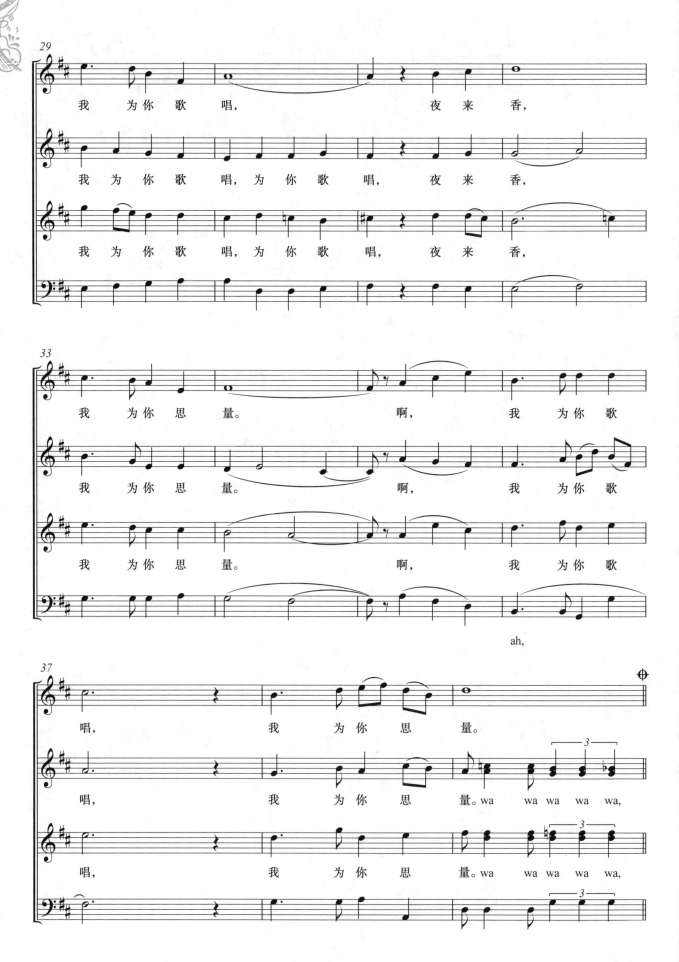

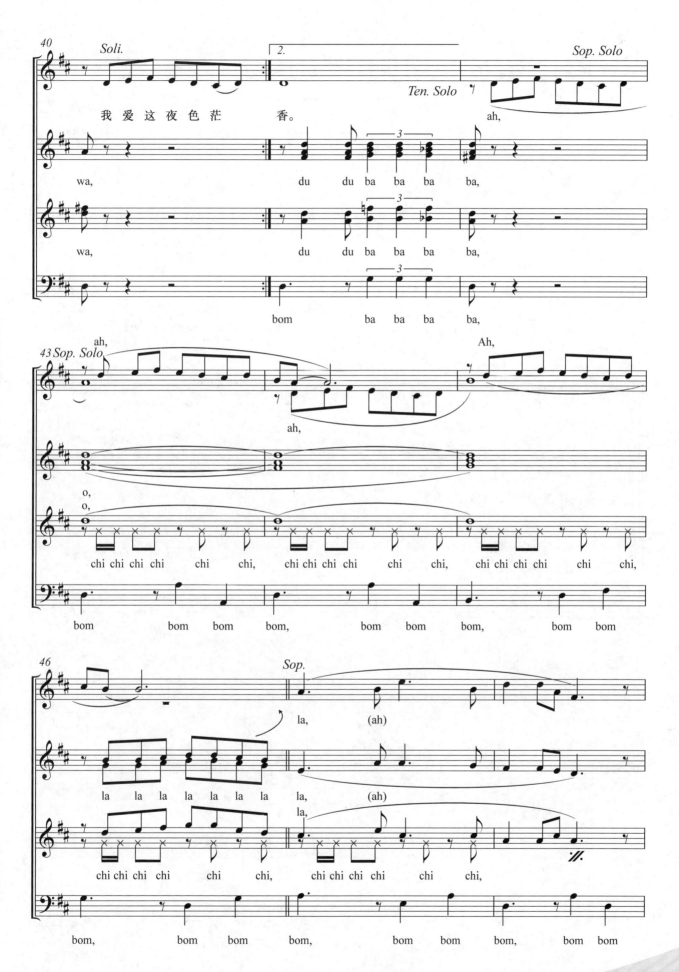

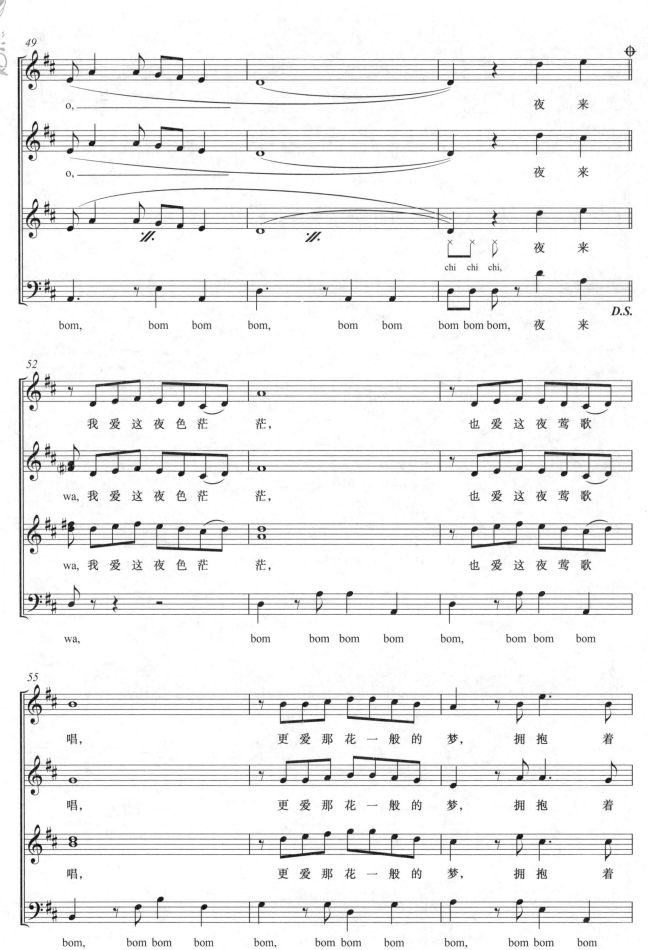

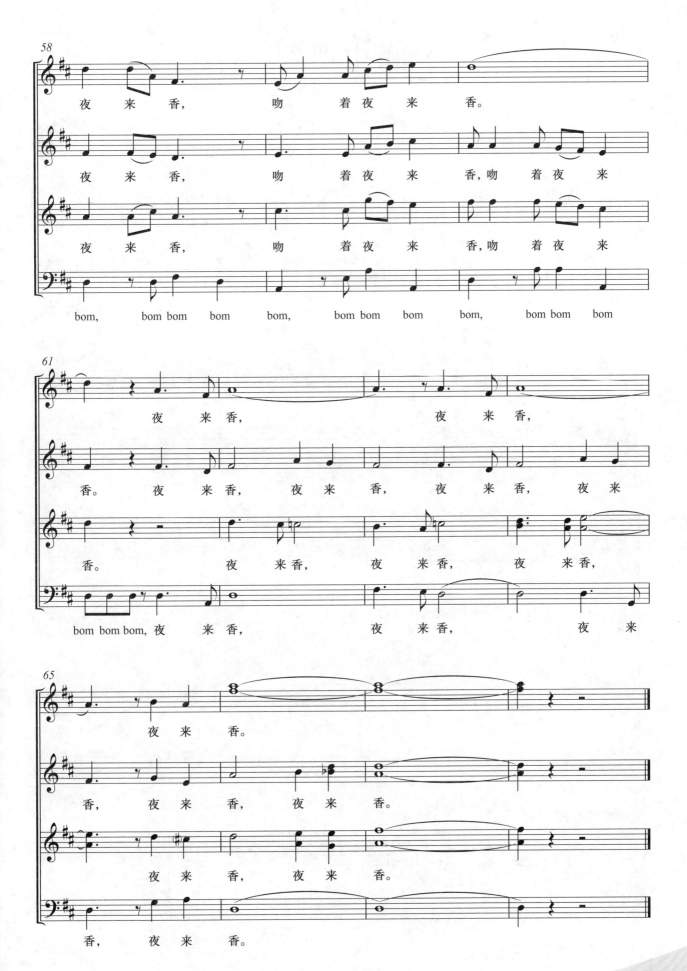

雨中即景

(混声合唱)

王梦麟 词曲
冉天豪 编曲

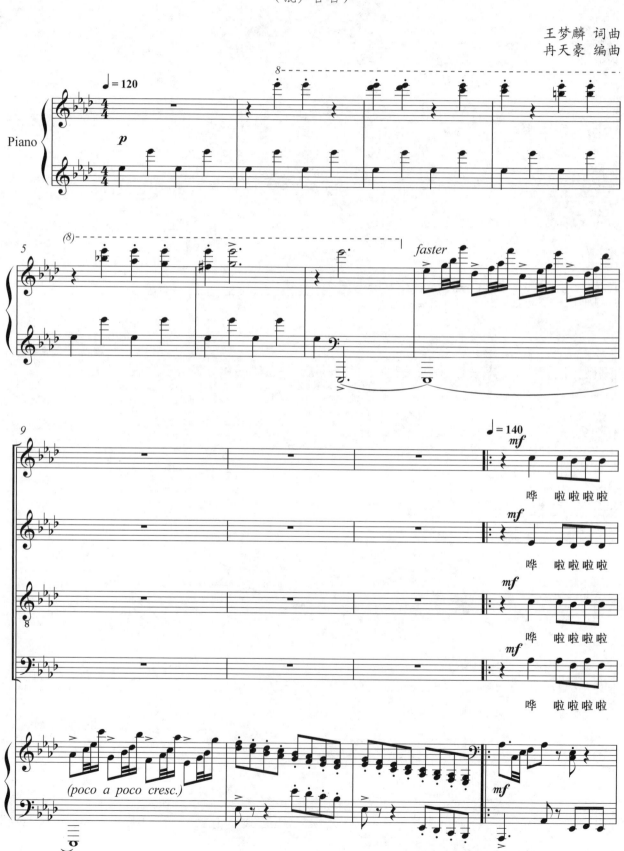

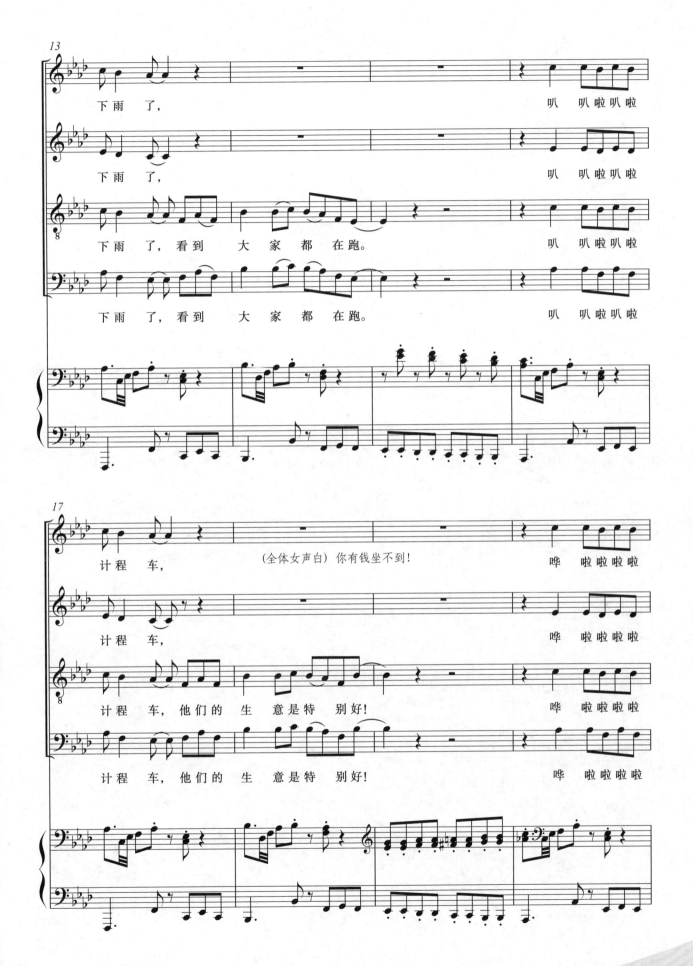

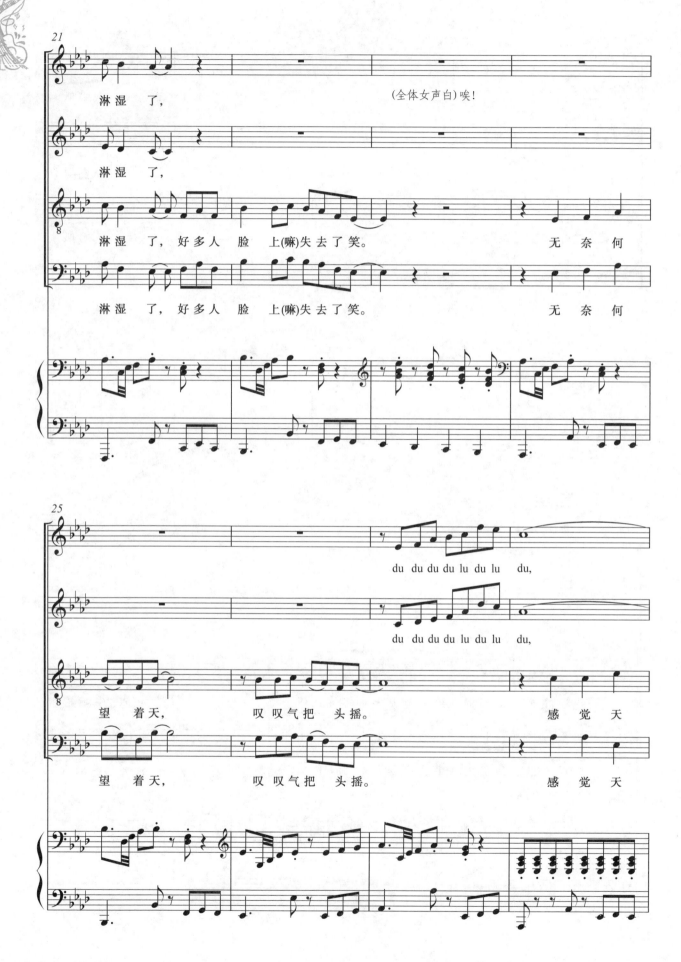

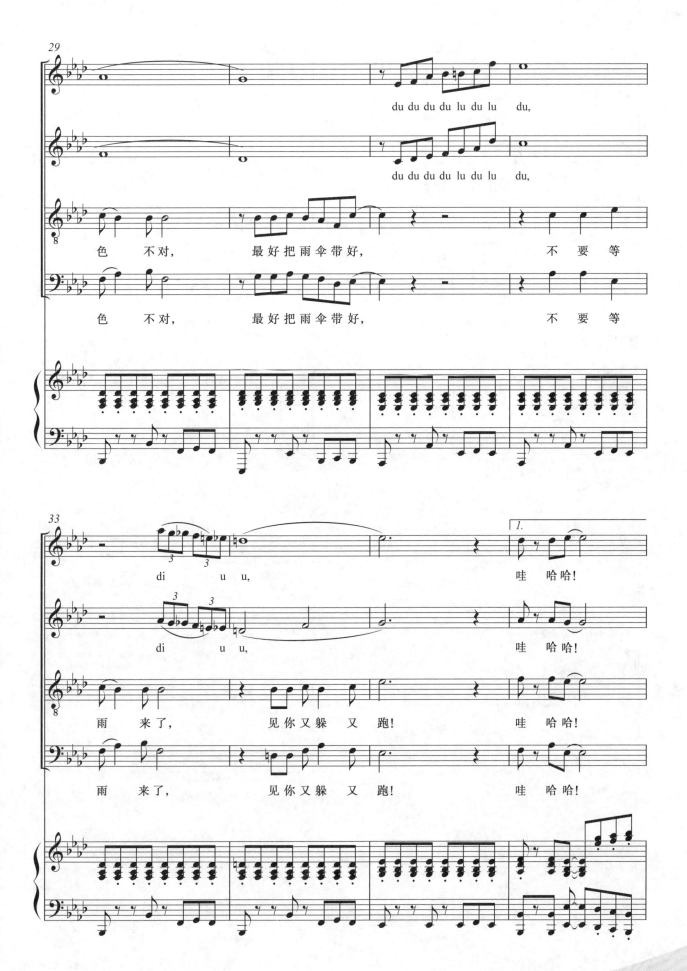

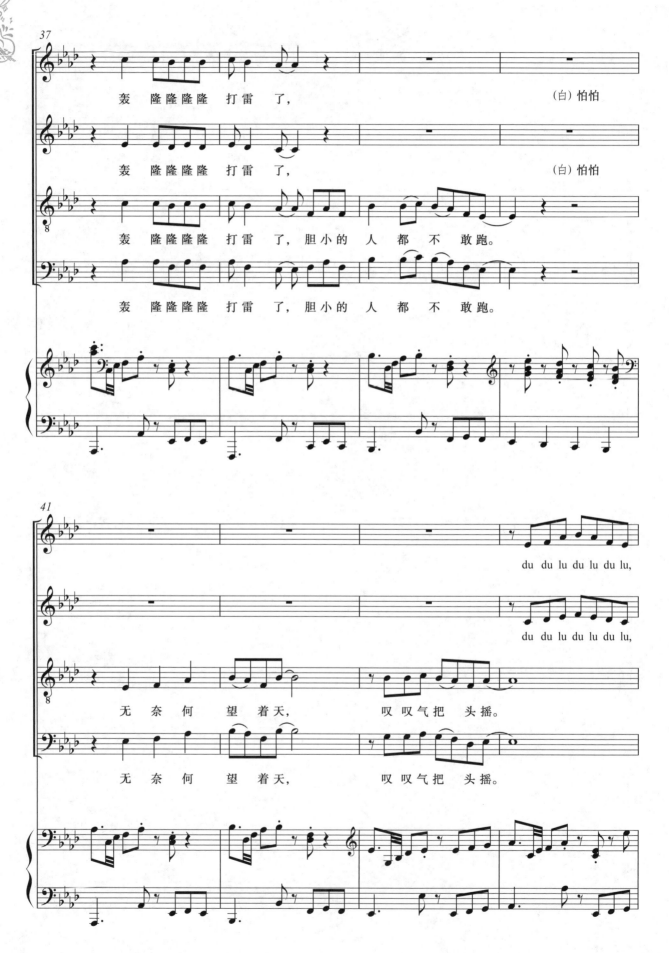

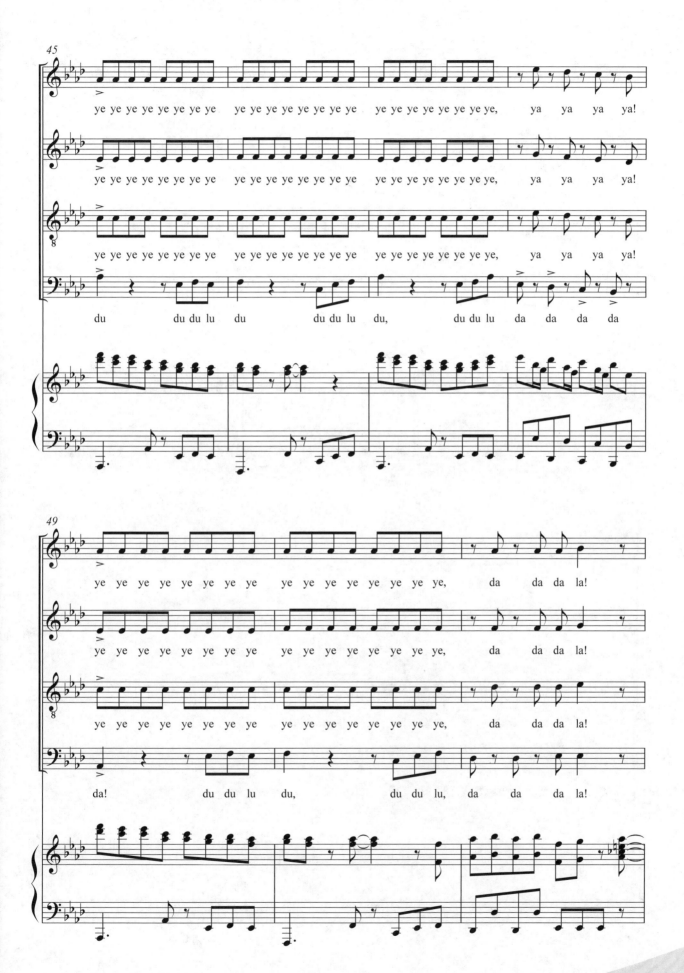

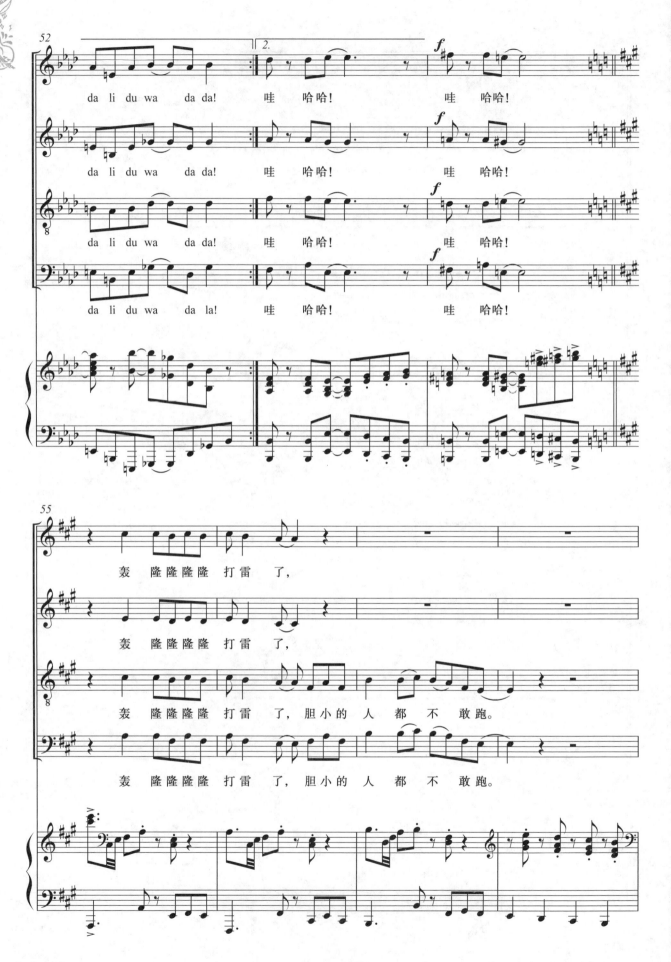

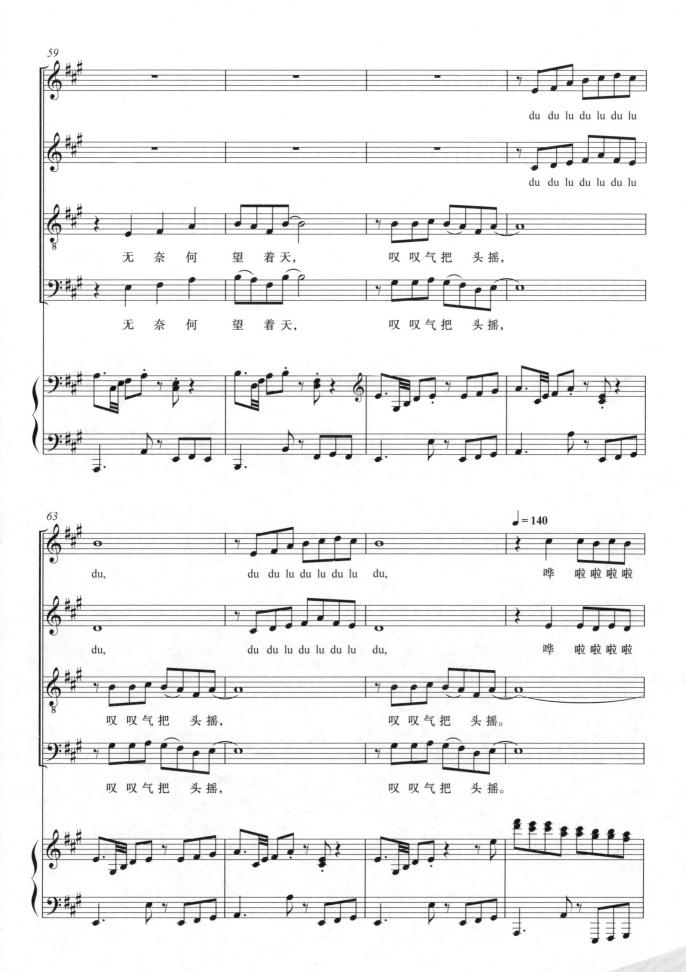

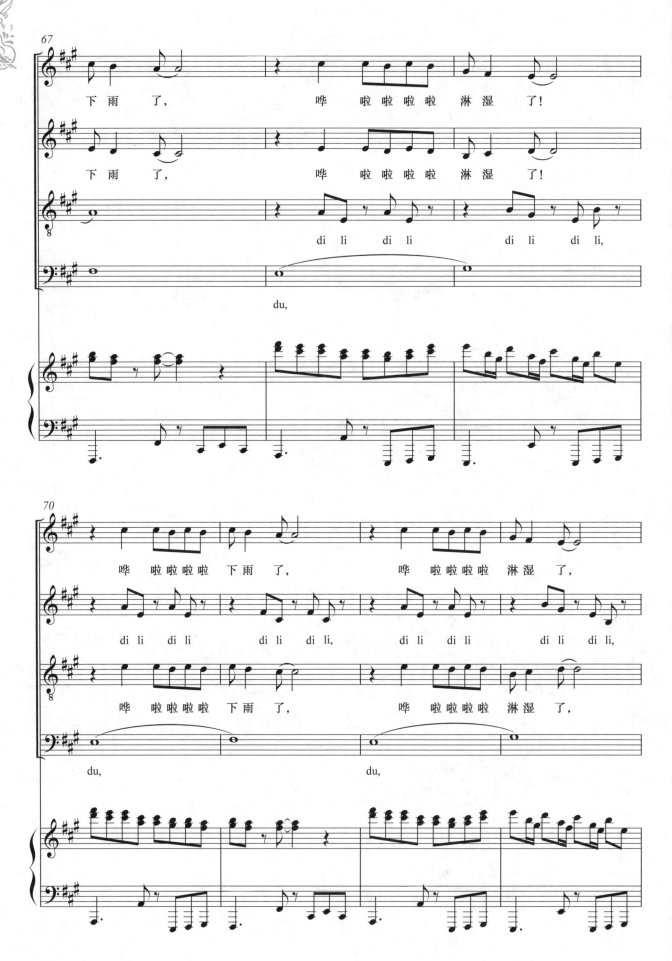

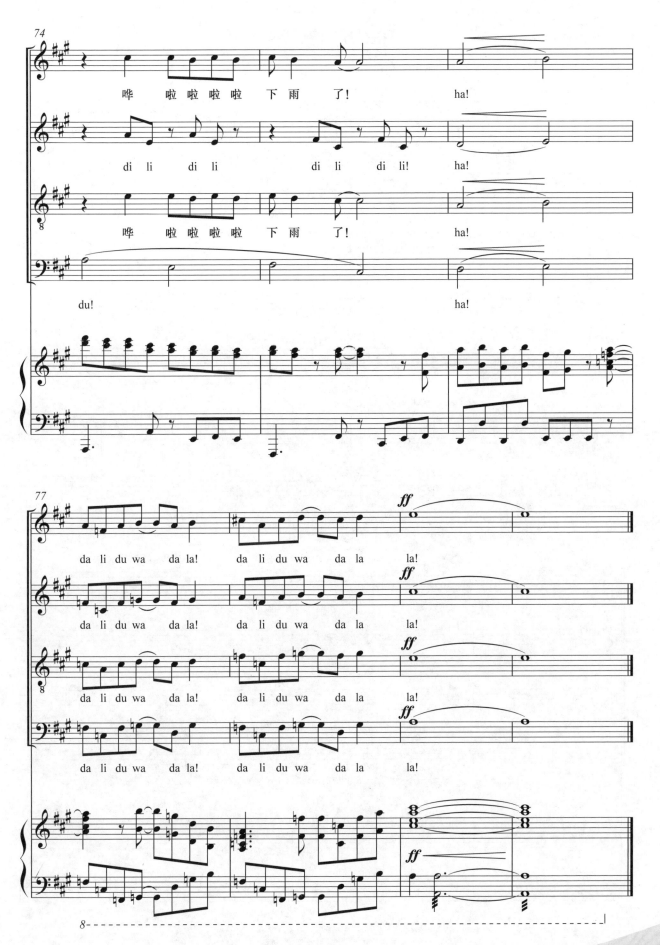

南屏晚钟

(混声合唱)

方　达 词
王福龄 曲
陈国权 编合唱
黄怀郎 配伴奏

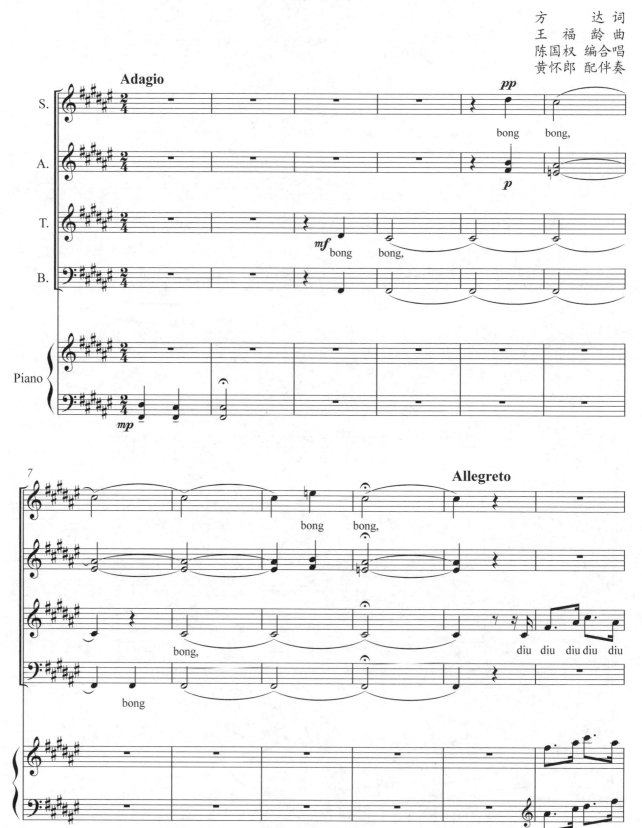

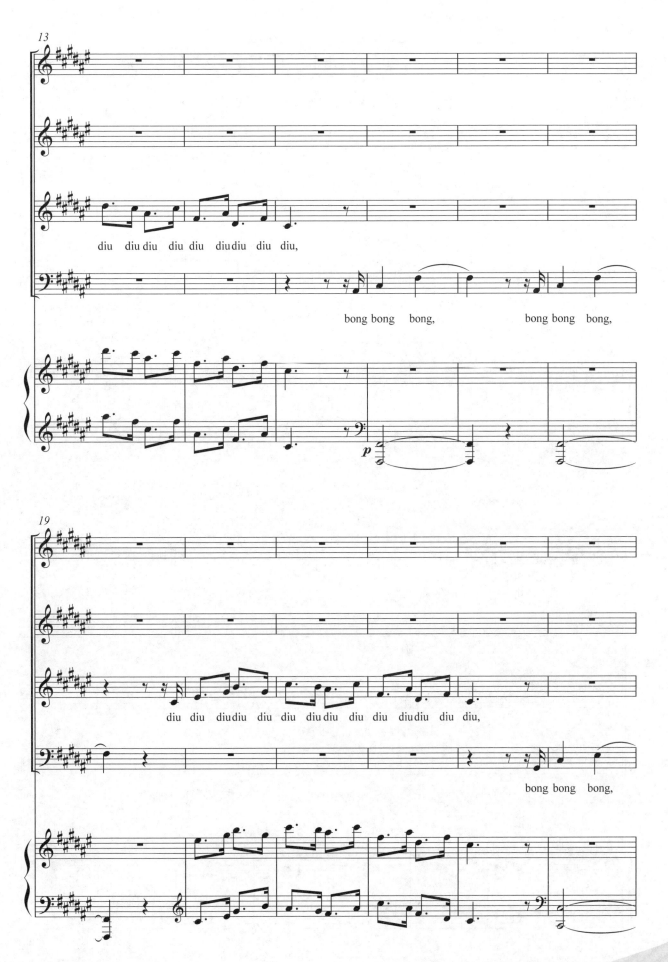

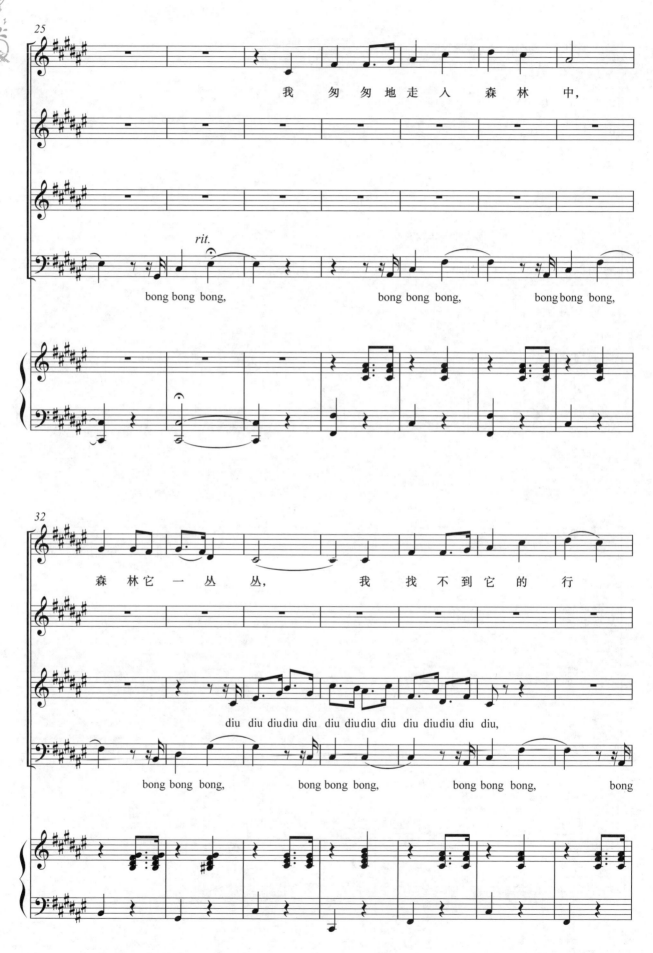

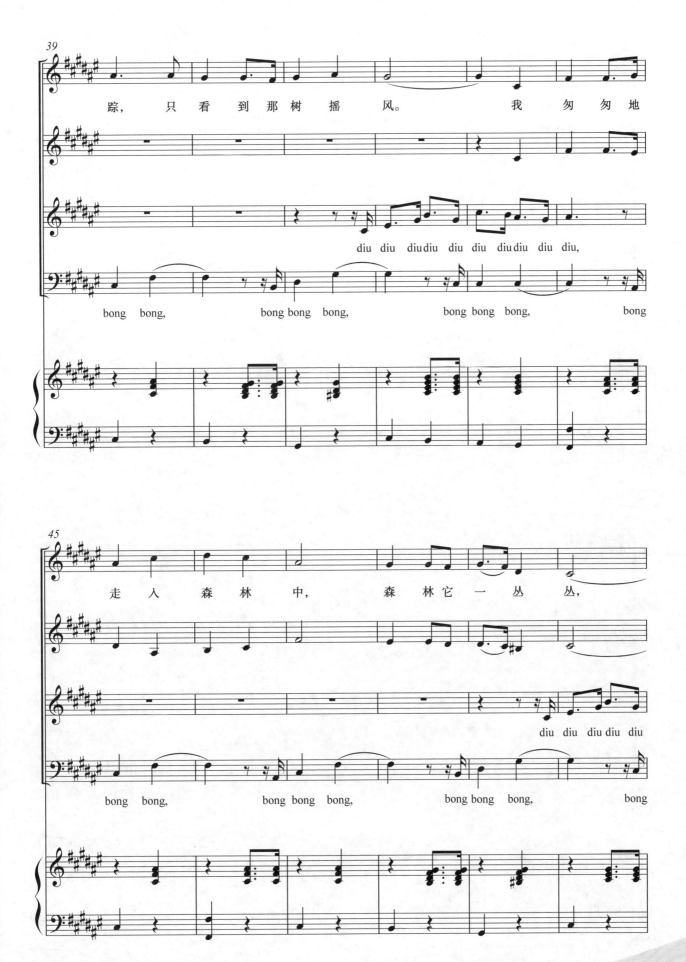

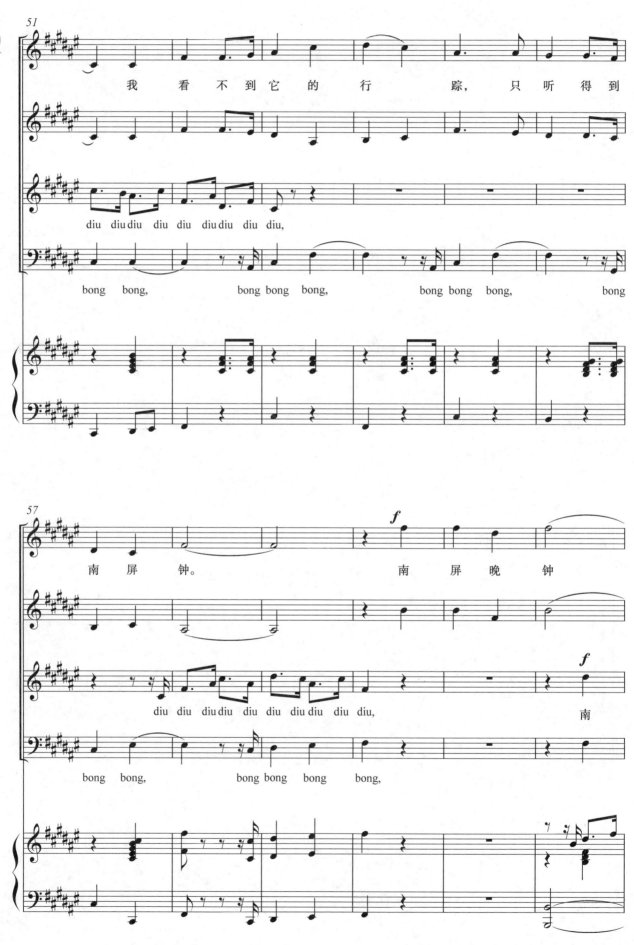

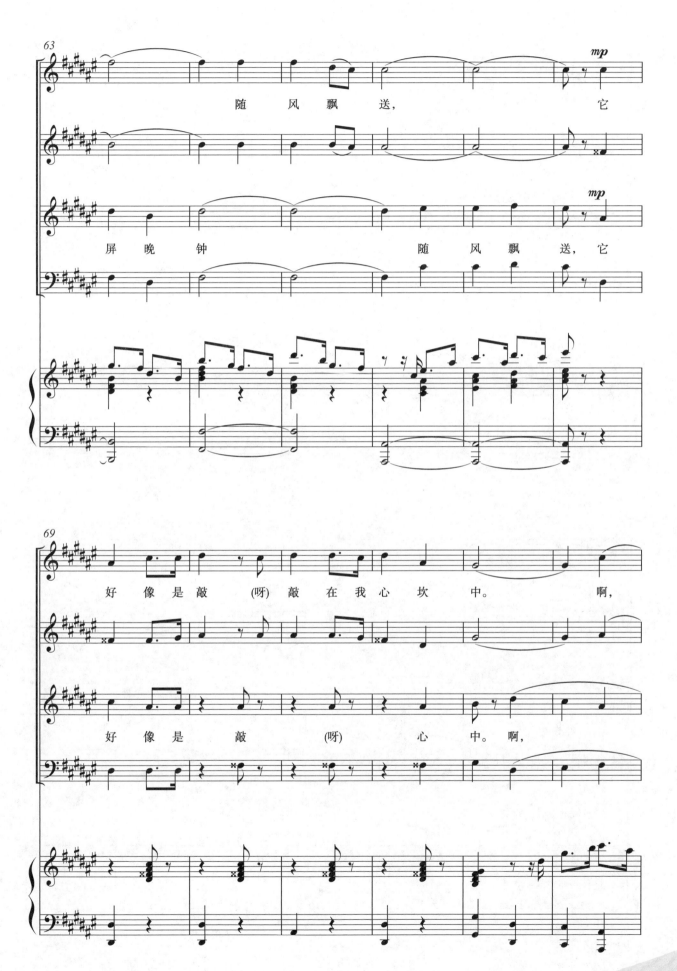

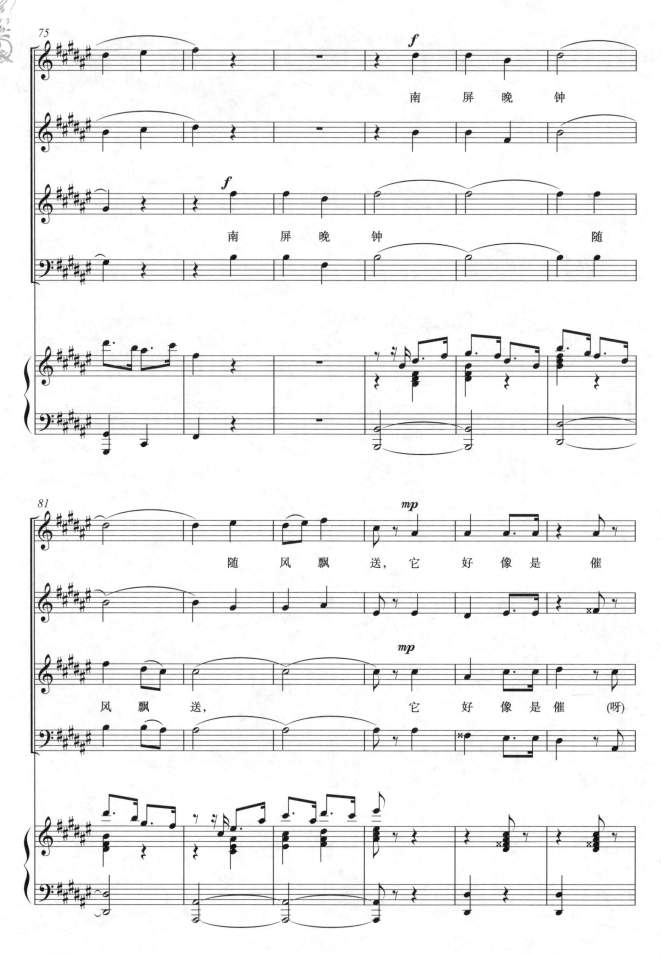

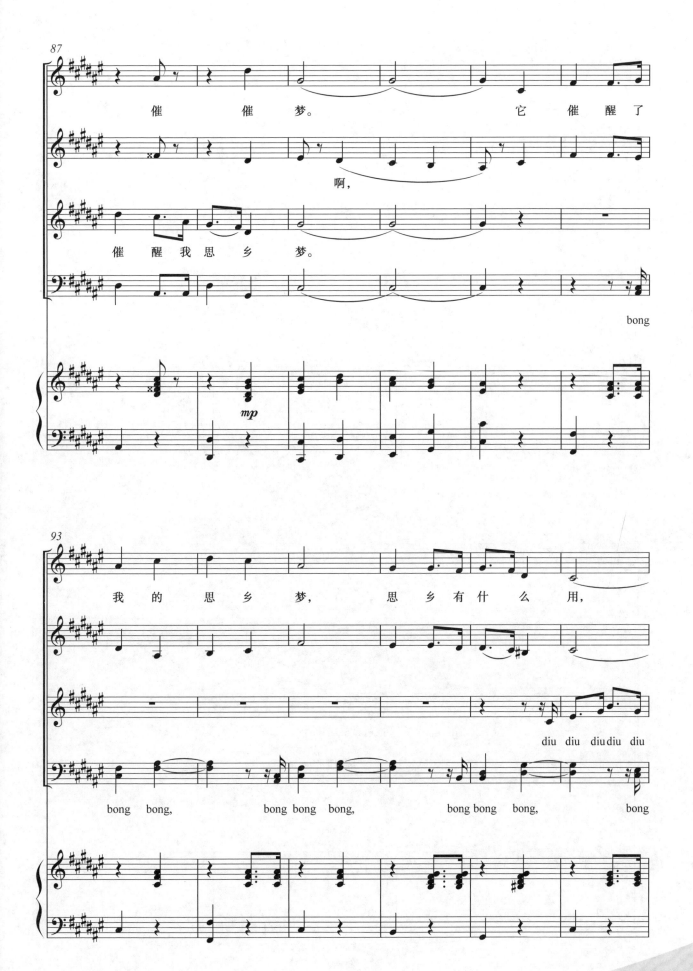

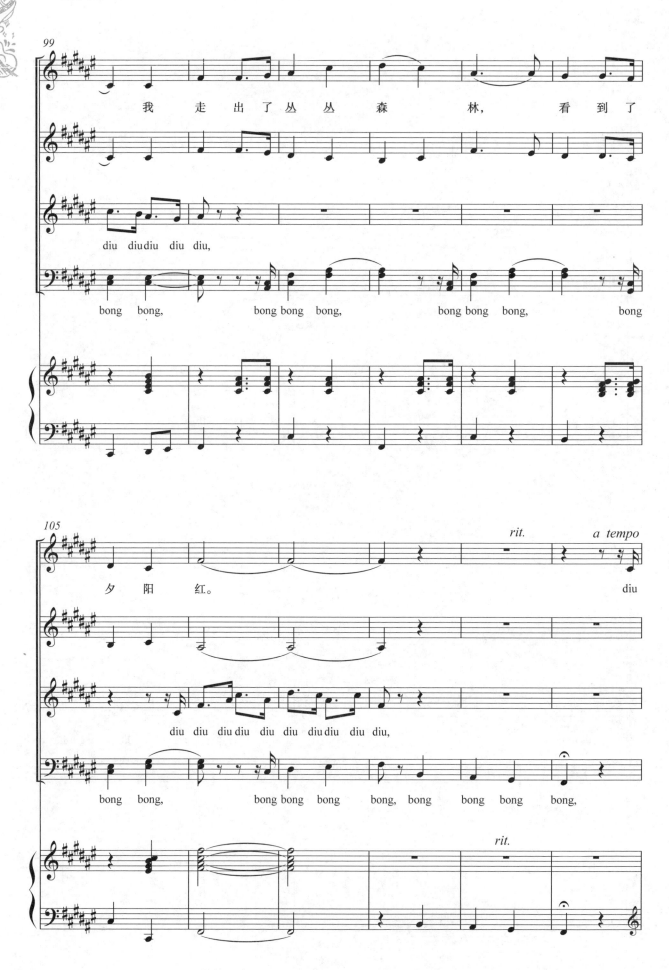

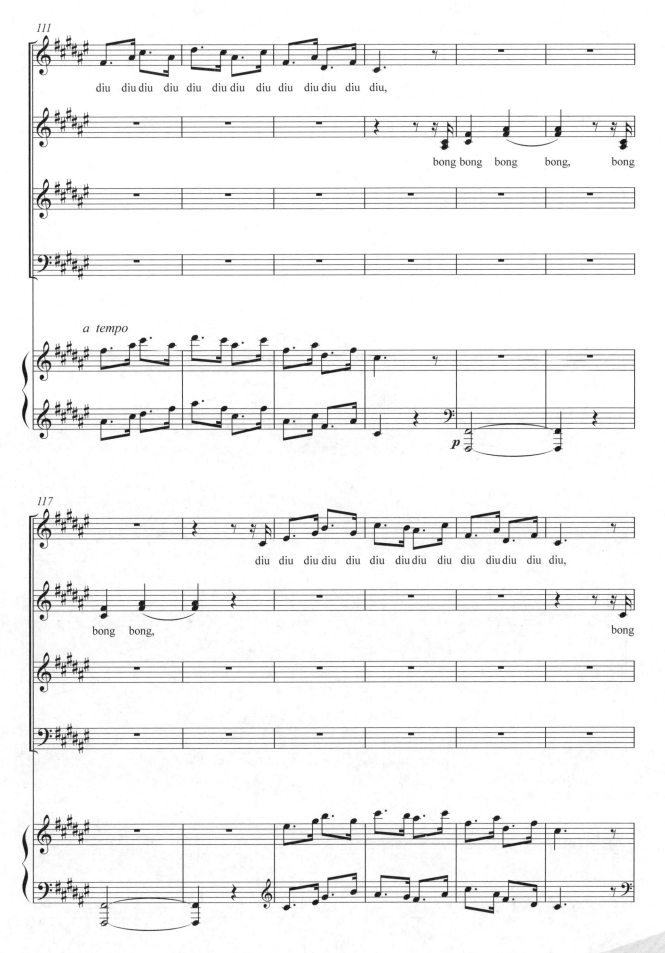

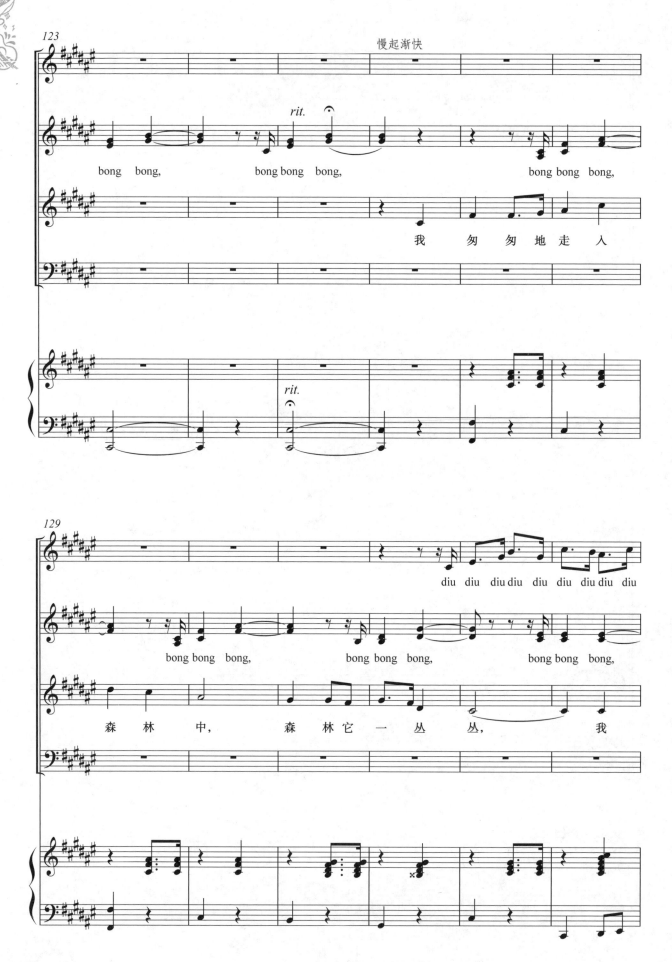

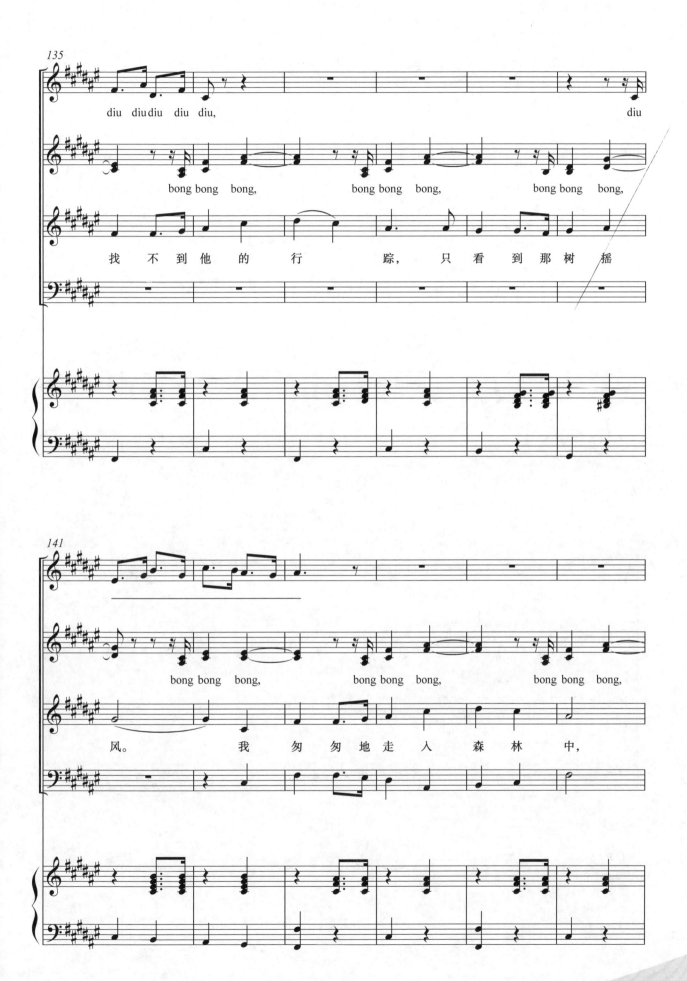

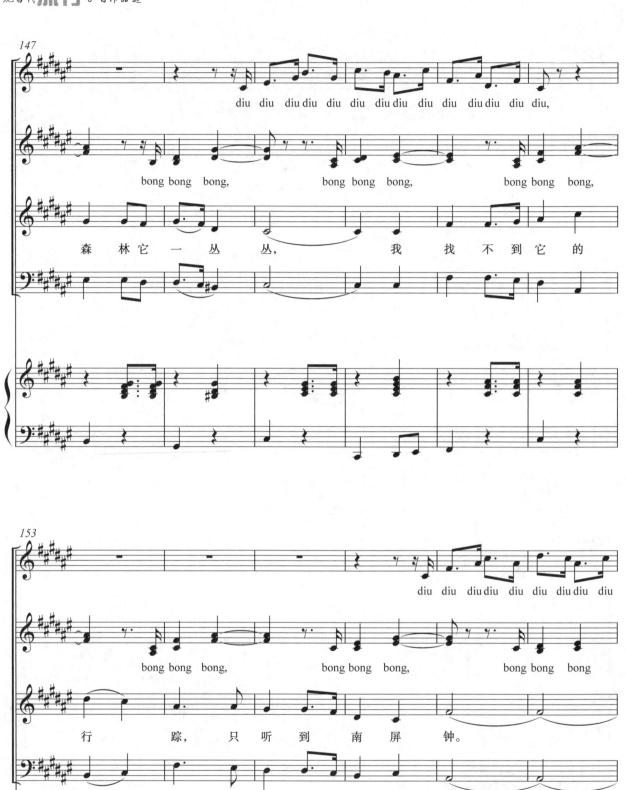

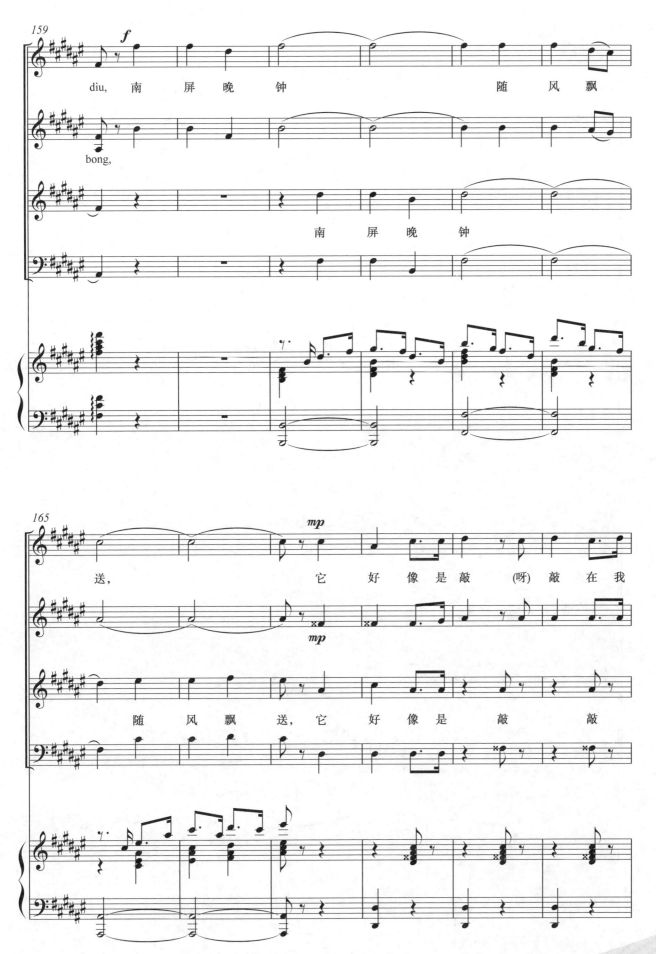

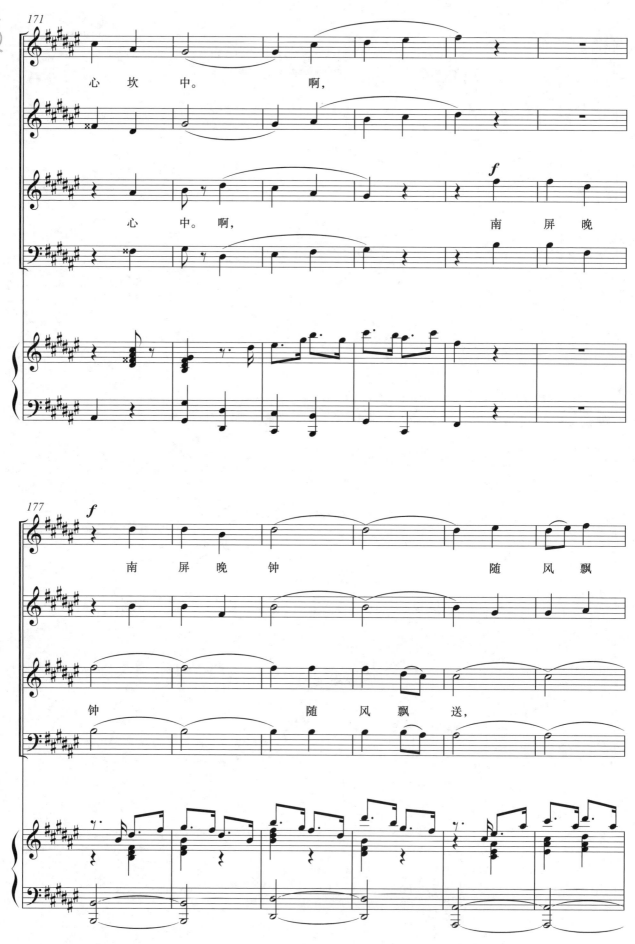

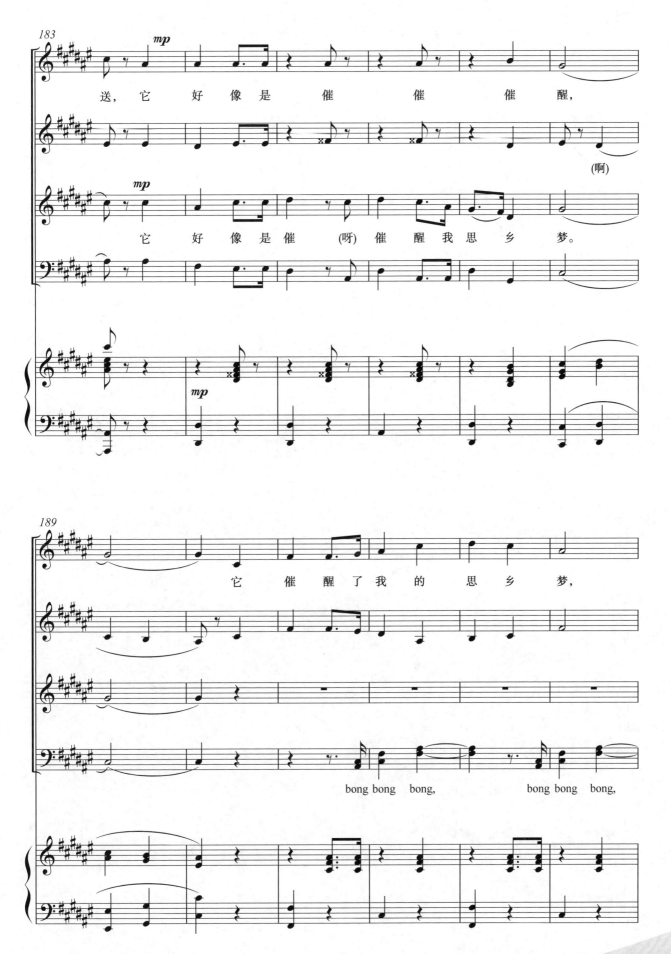

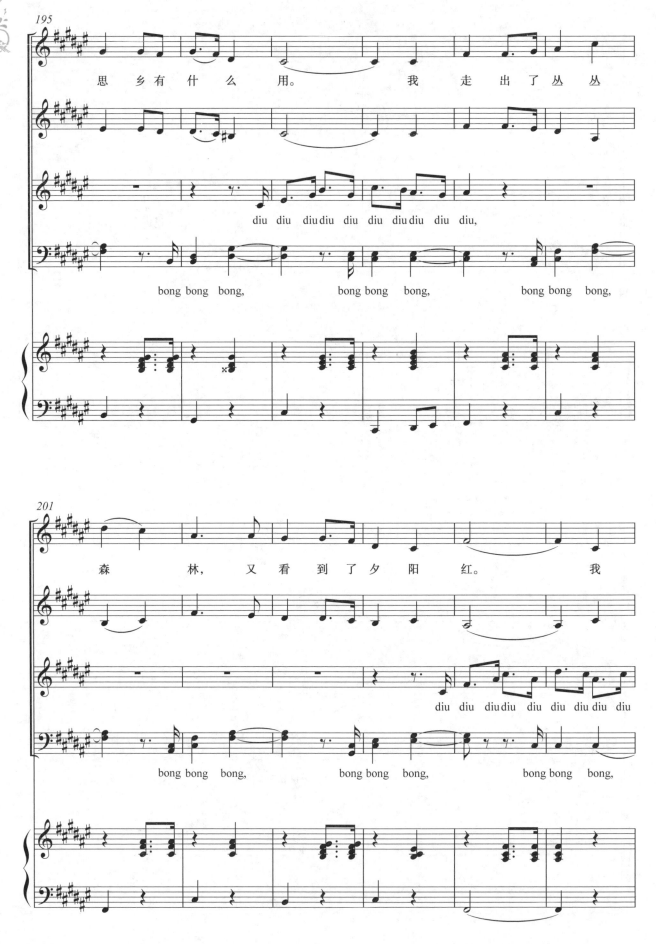

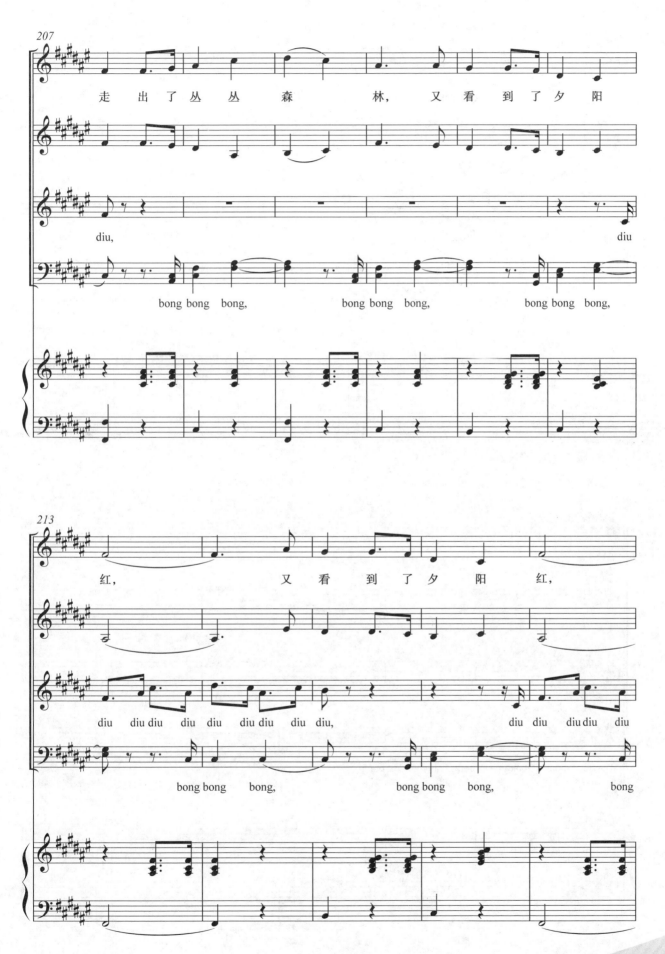

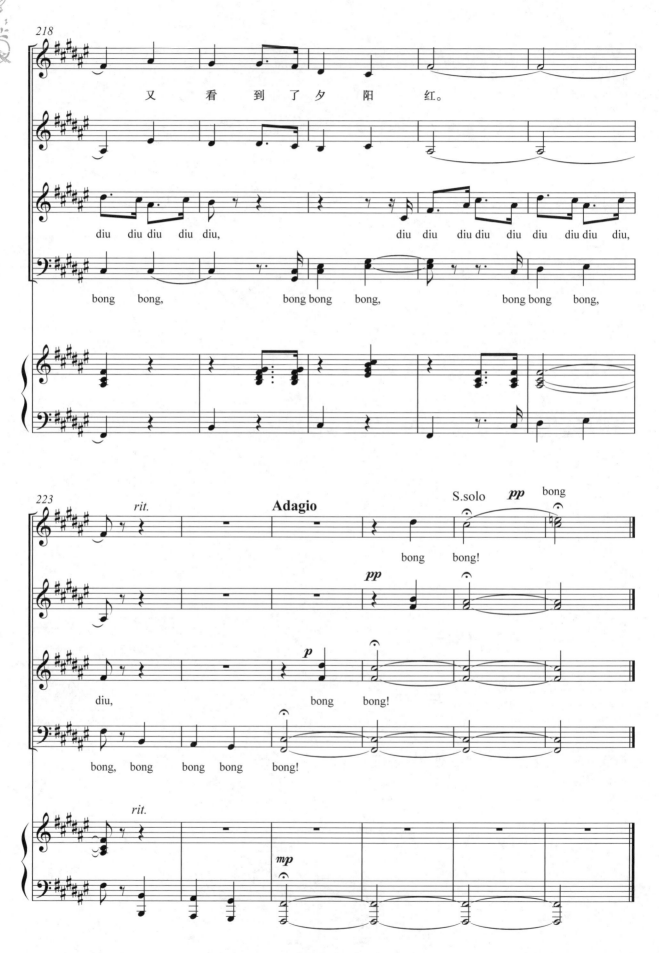

龙的传人

（混声合唱）

侯德健 词曲
刘孝扬 编合唱
佚　名 配伴奏

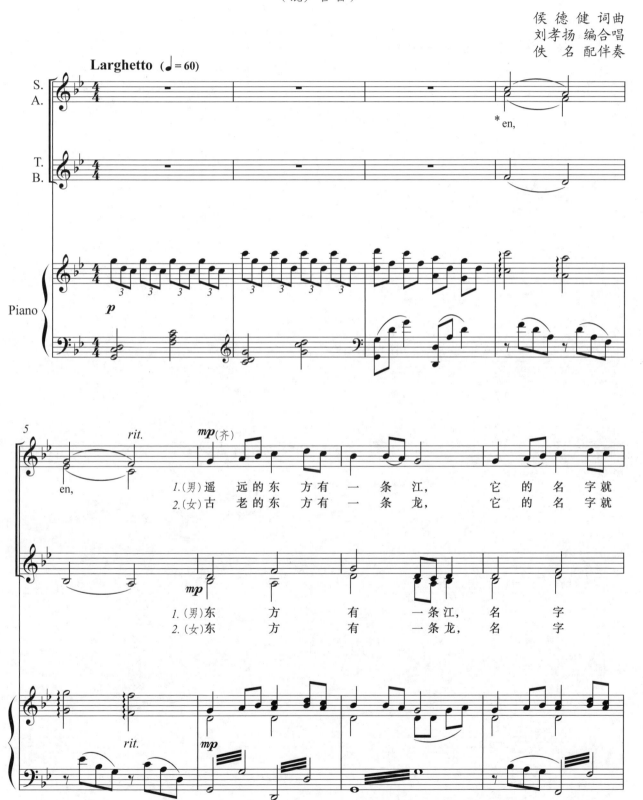

＊第1段男声唱，4-5小节由女声三部哼唱。第2段女声唱，4-5小节由男声三部哼唱。

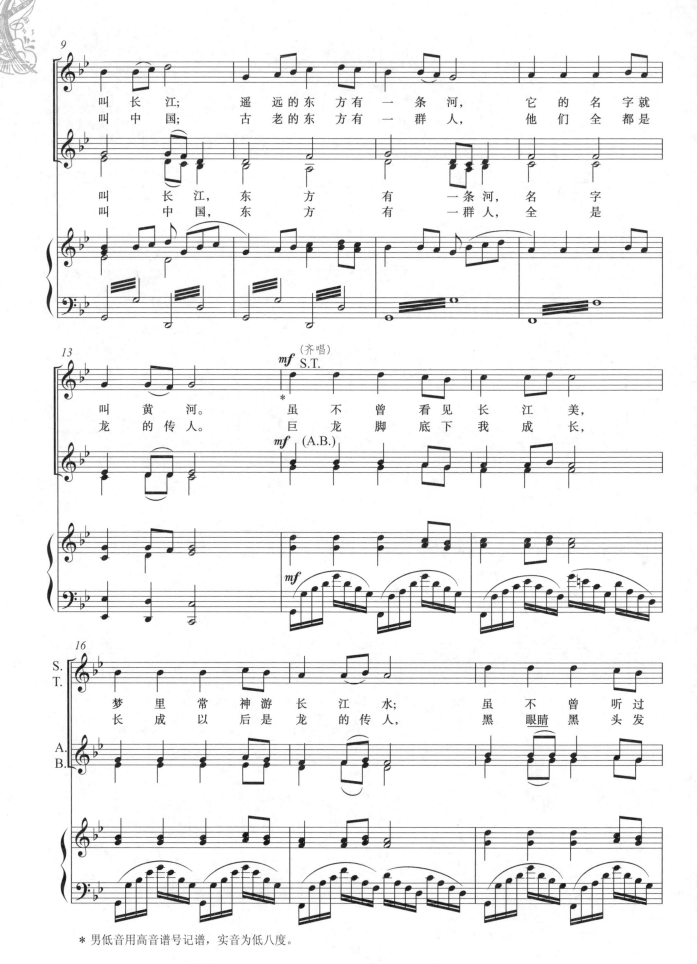

*男低音用高音谱号记谱,实音为低八度。

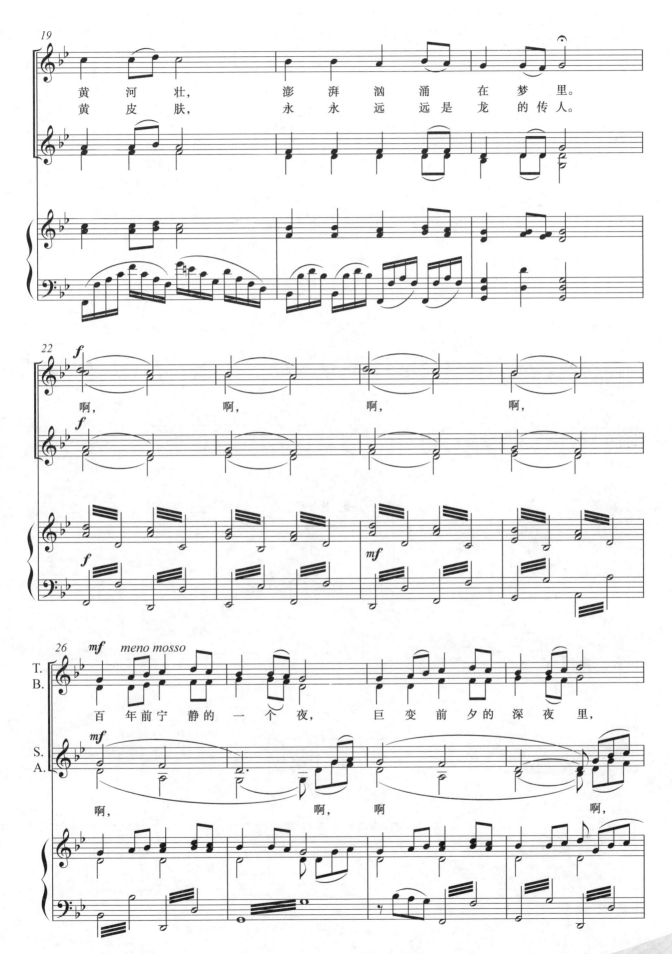

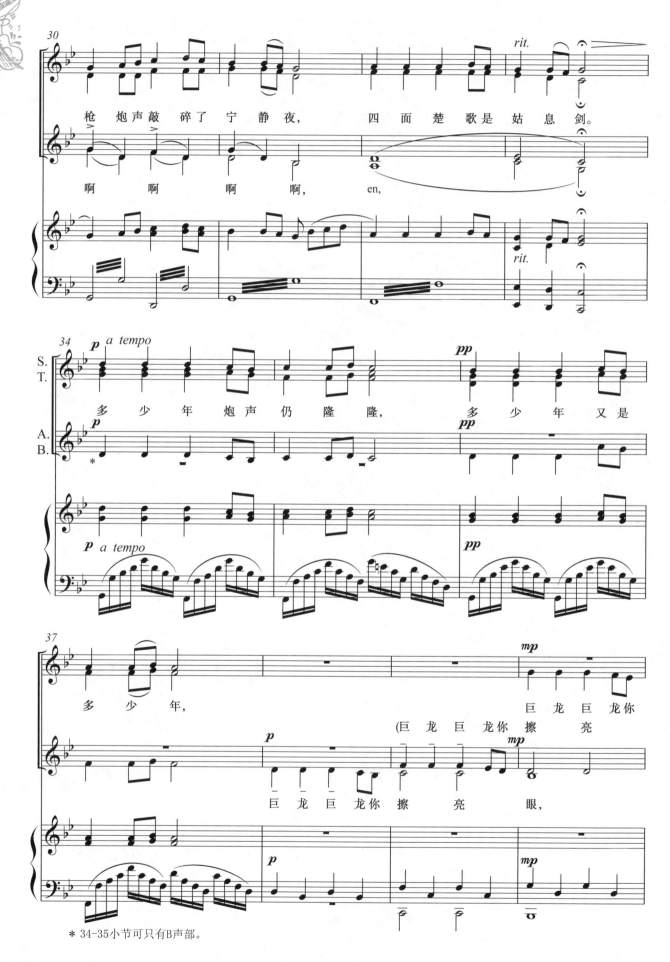

*34-35小节可只有B声部。

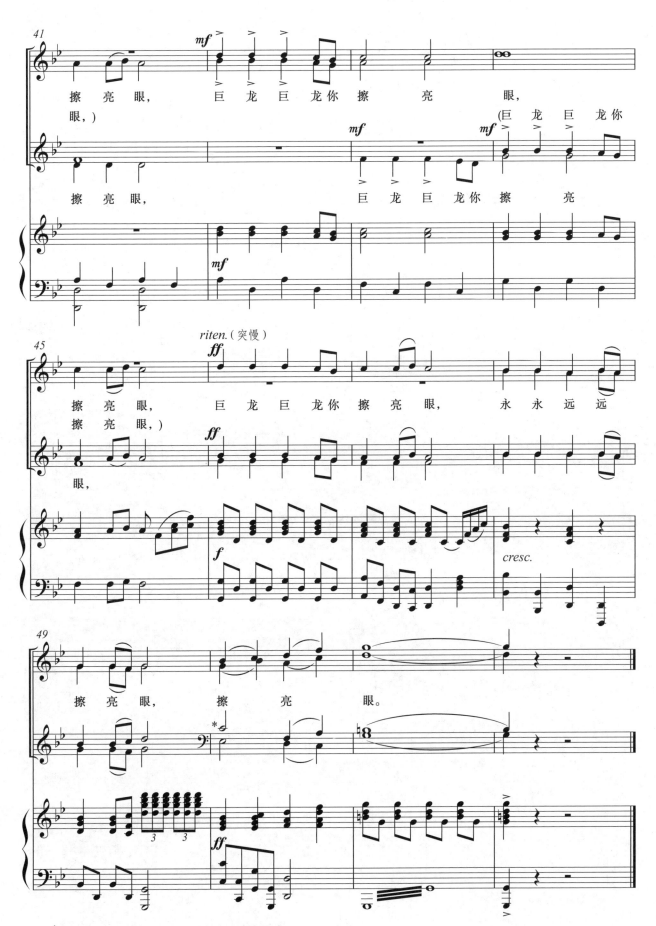

*此处女低音用低音谱号记谱，实音为高八度。

少年壮志不言愁

电视剧《便衣警察》主题曲

（混声合唱、领唱）

林汝为 词
雷　蕾 曲
陈国权 编合唱
苏　露 配伴奏

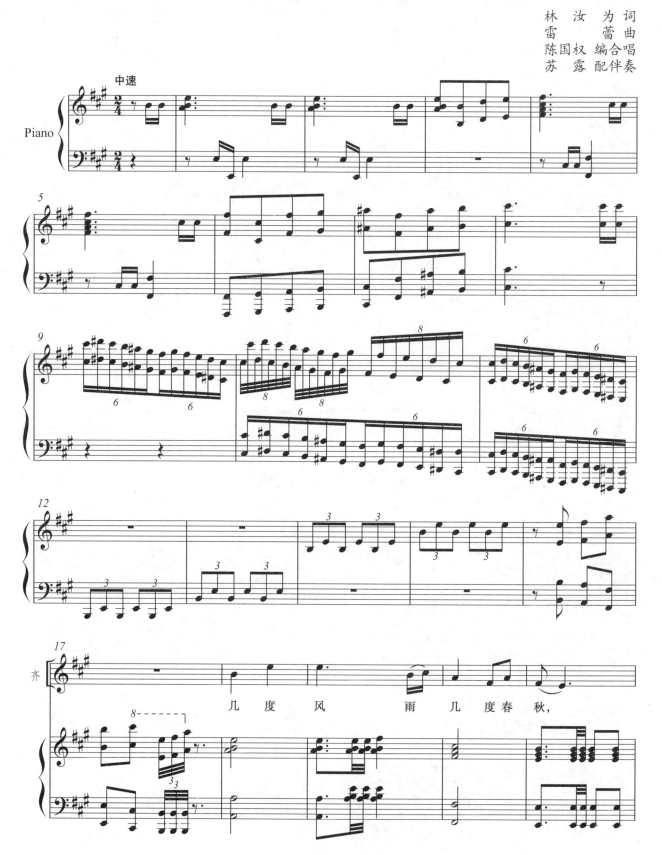

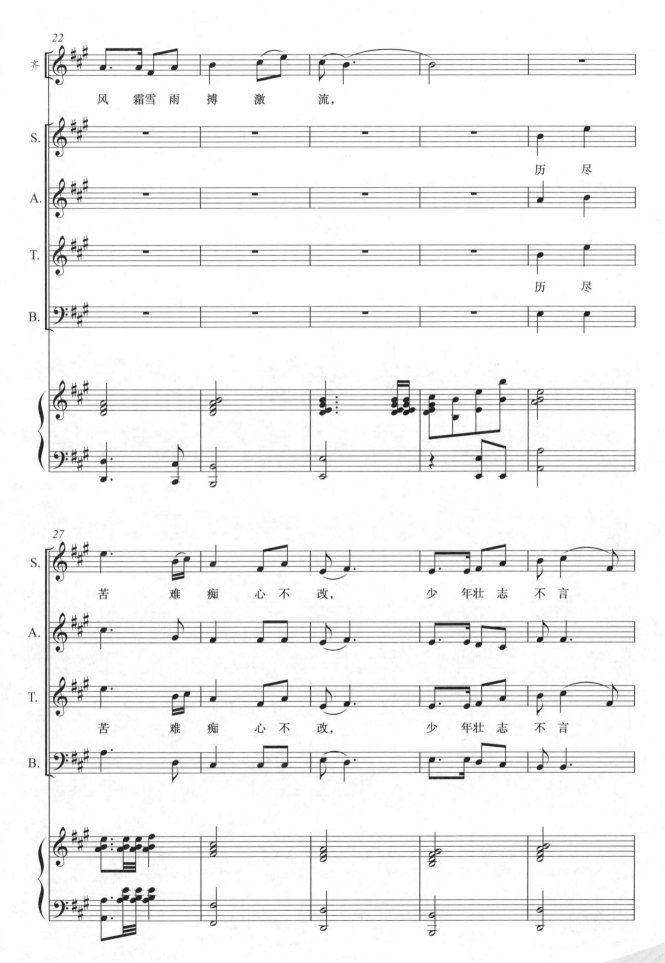

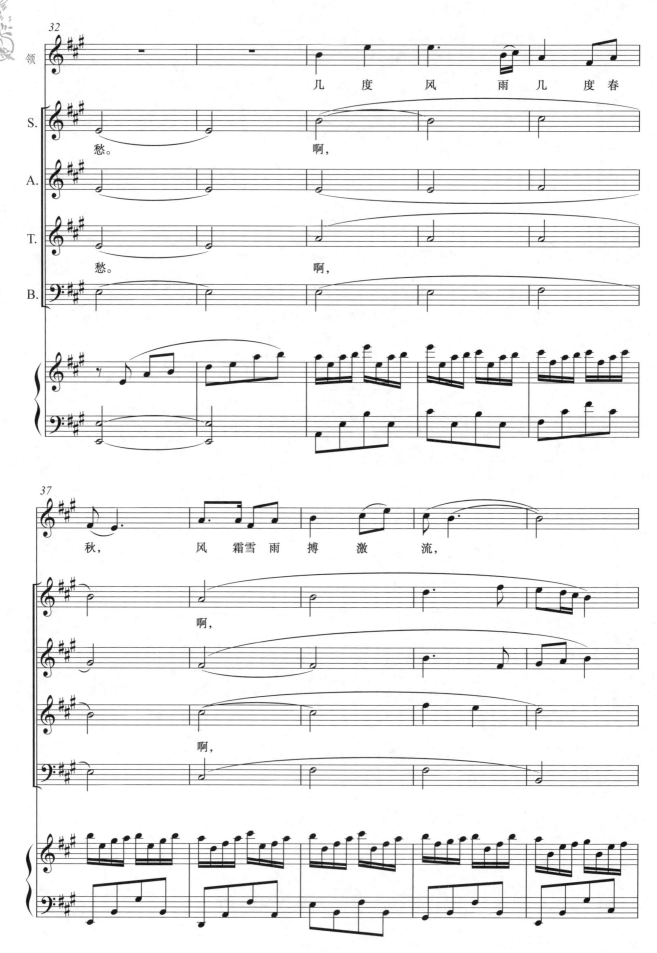

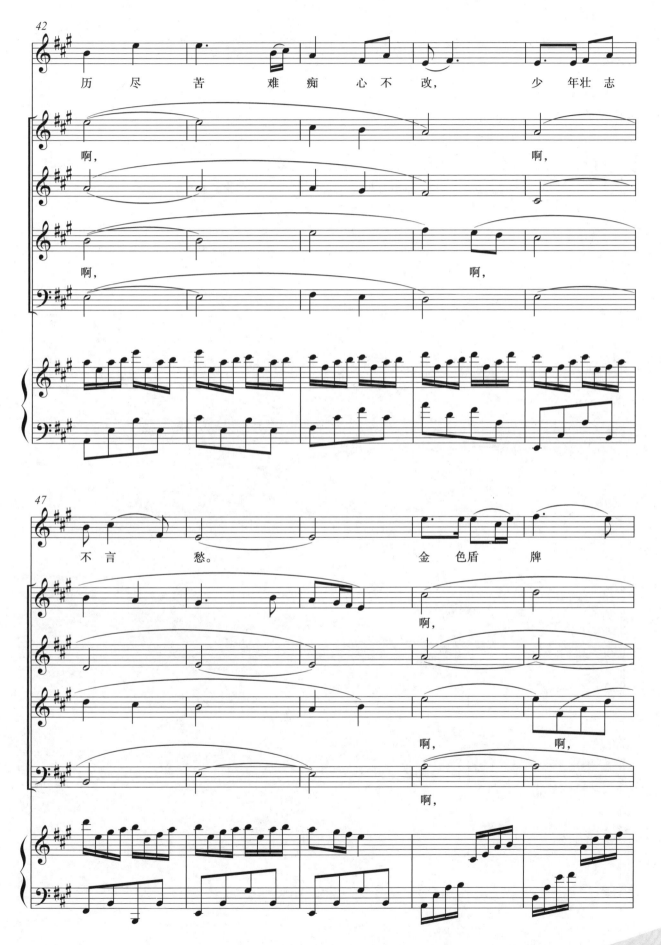

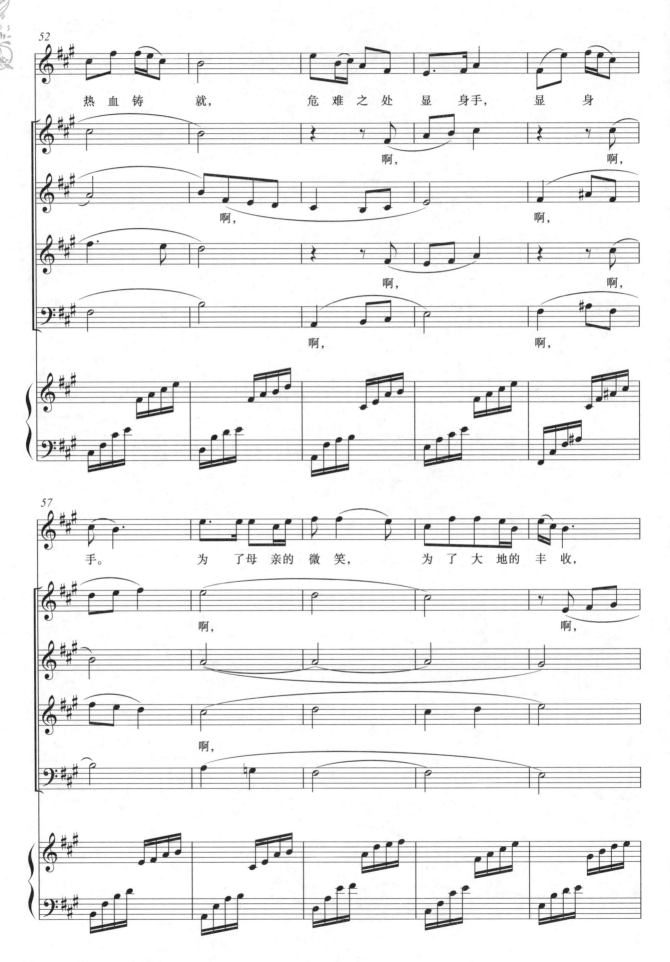

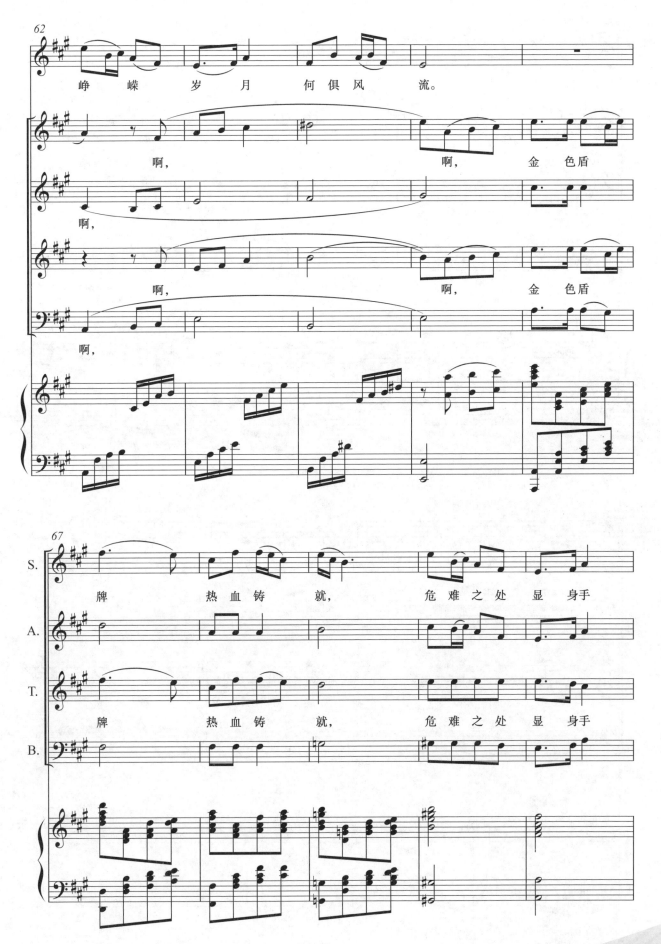

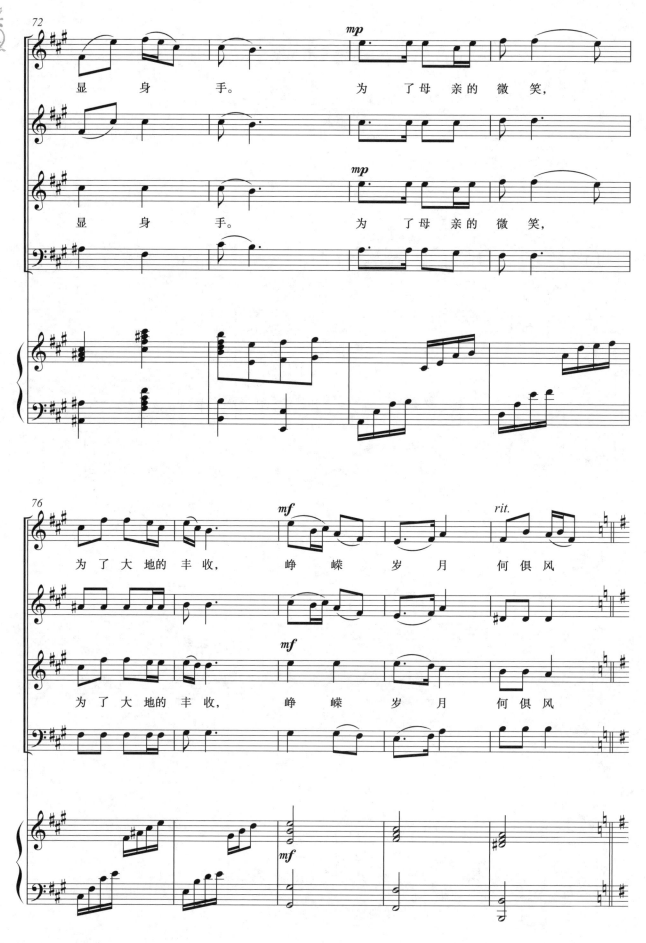

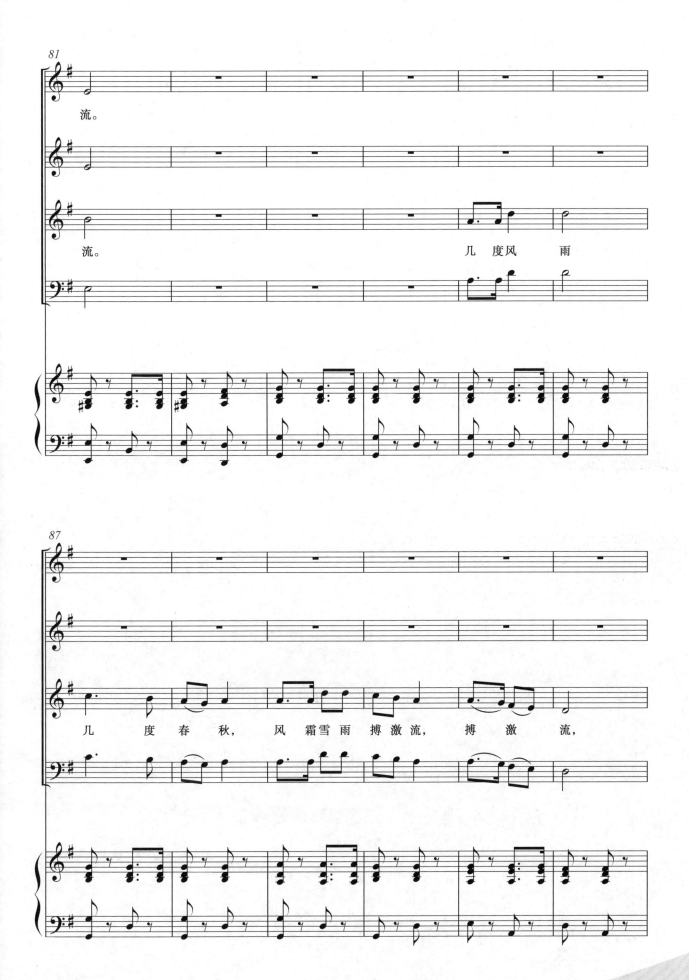

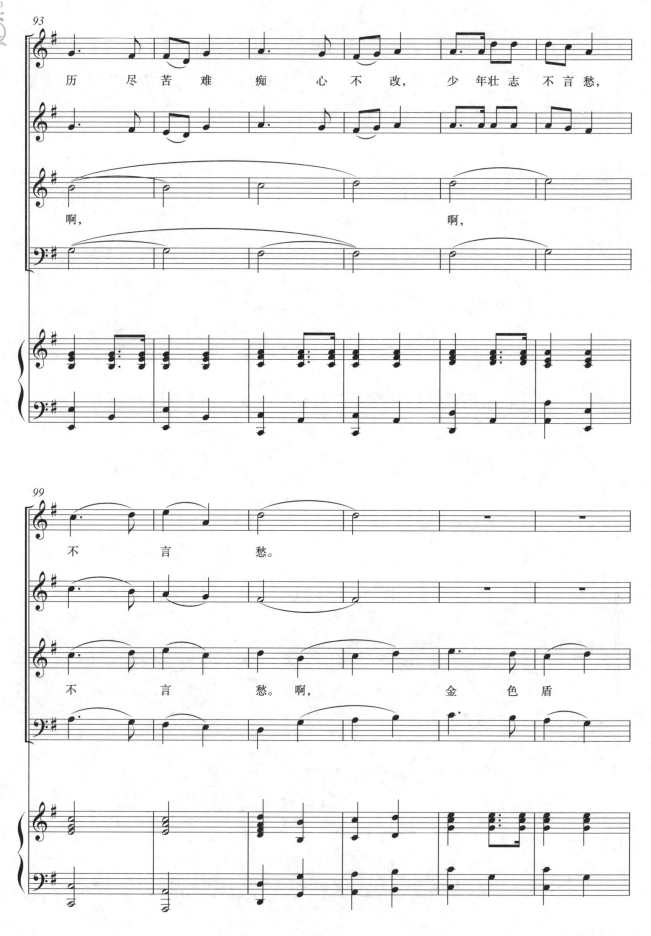

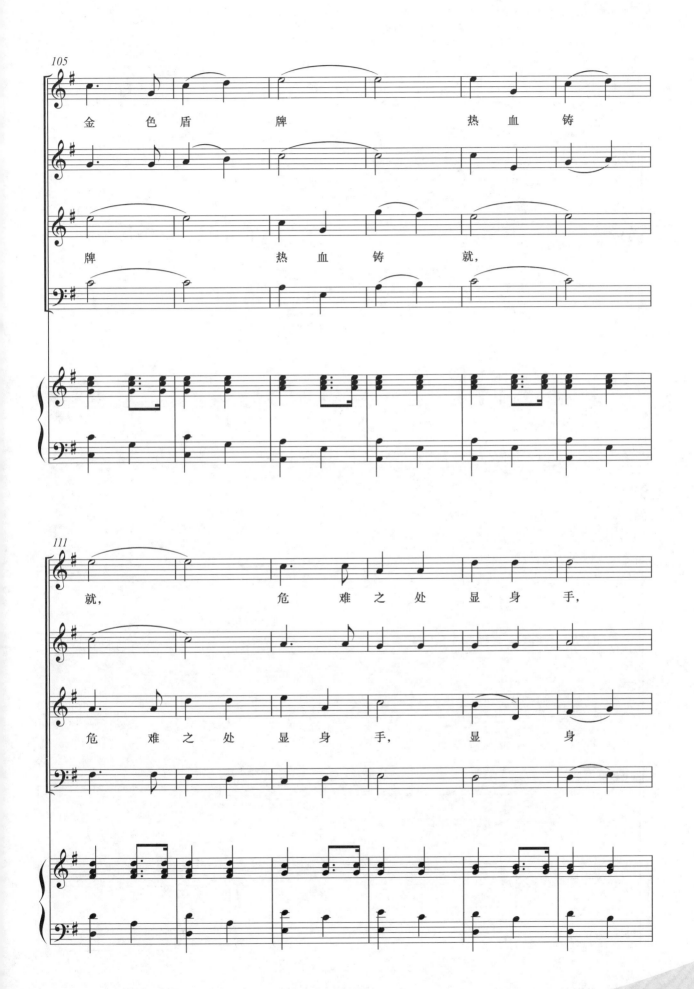

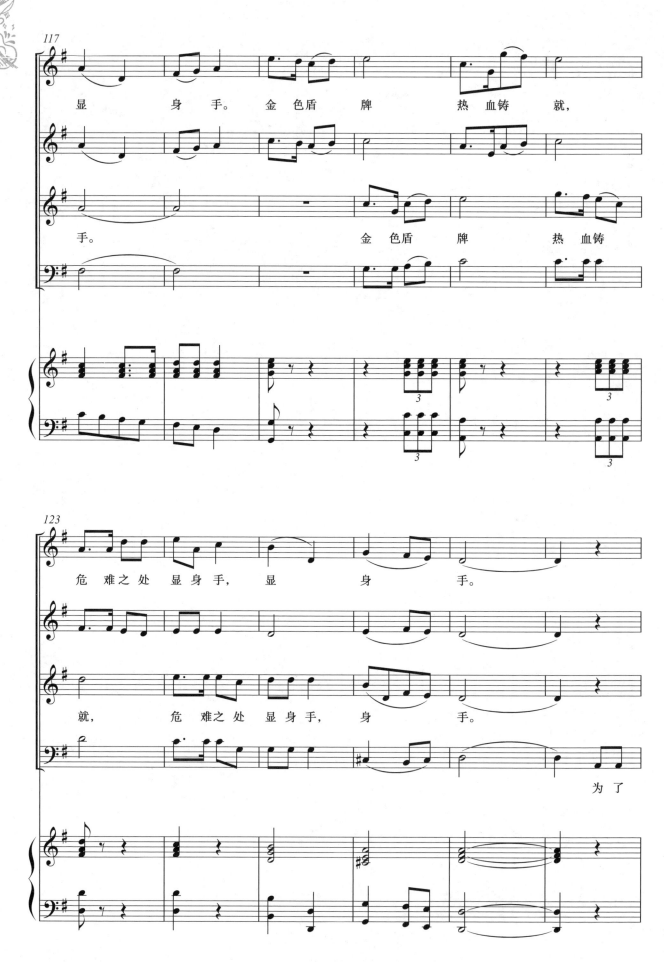

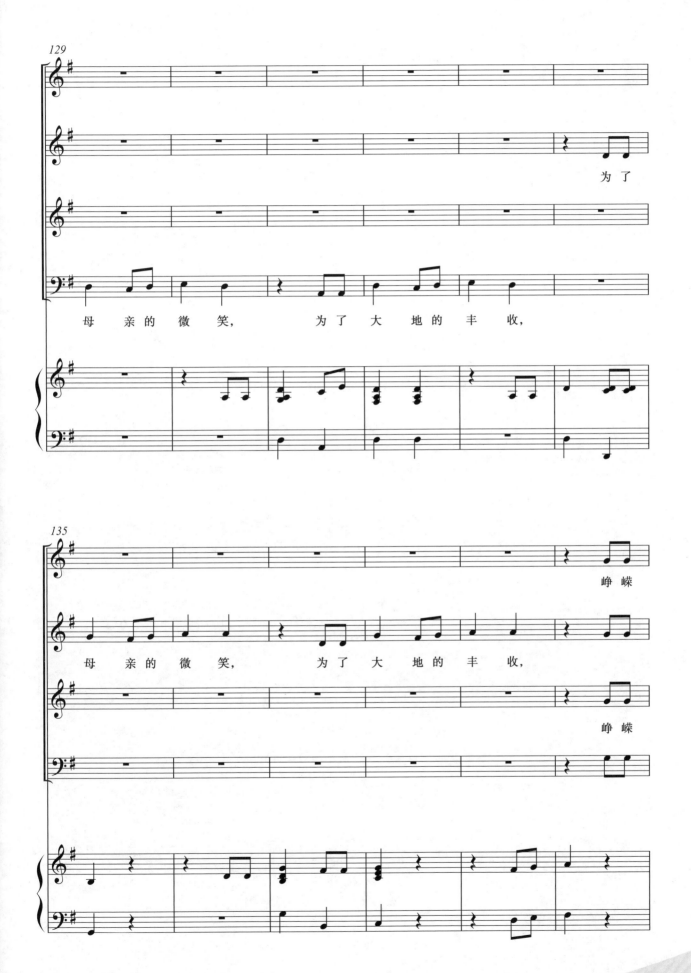

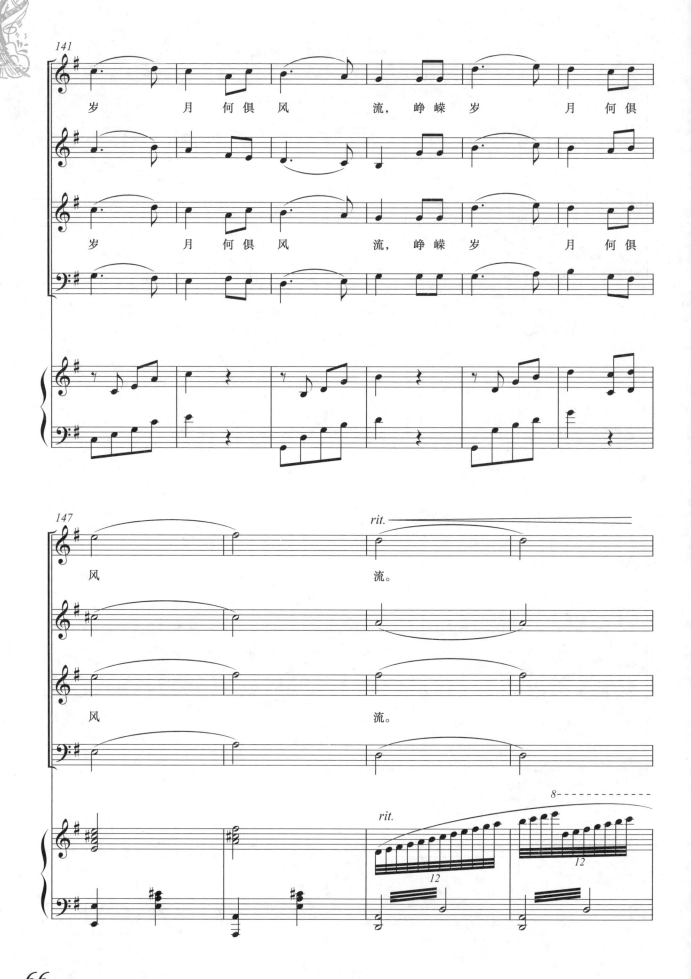

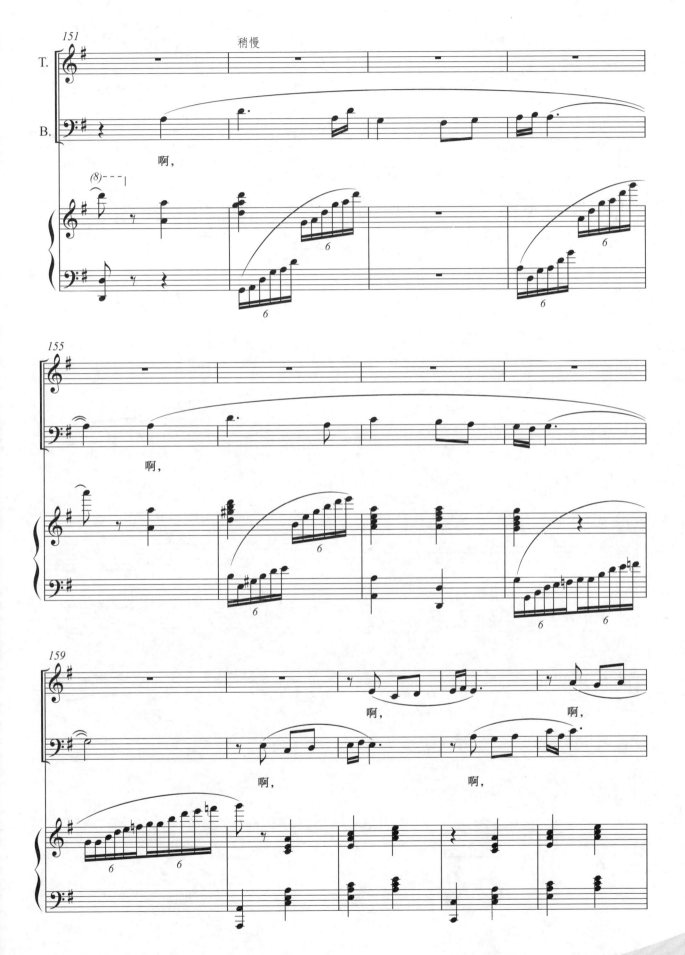

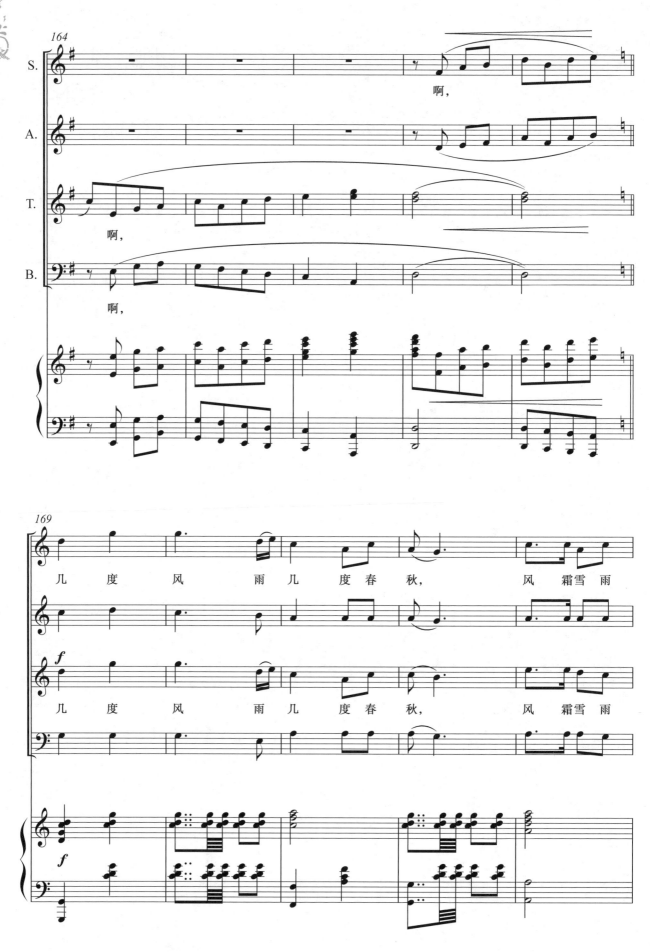

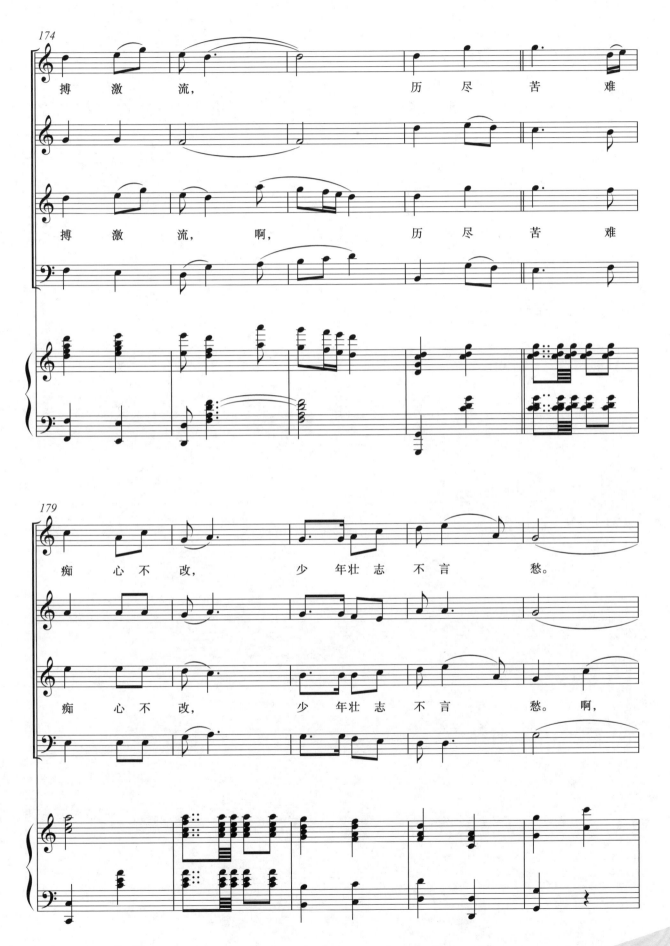

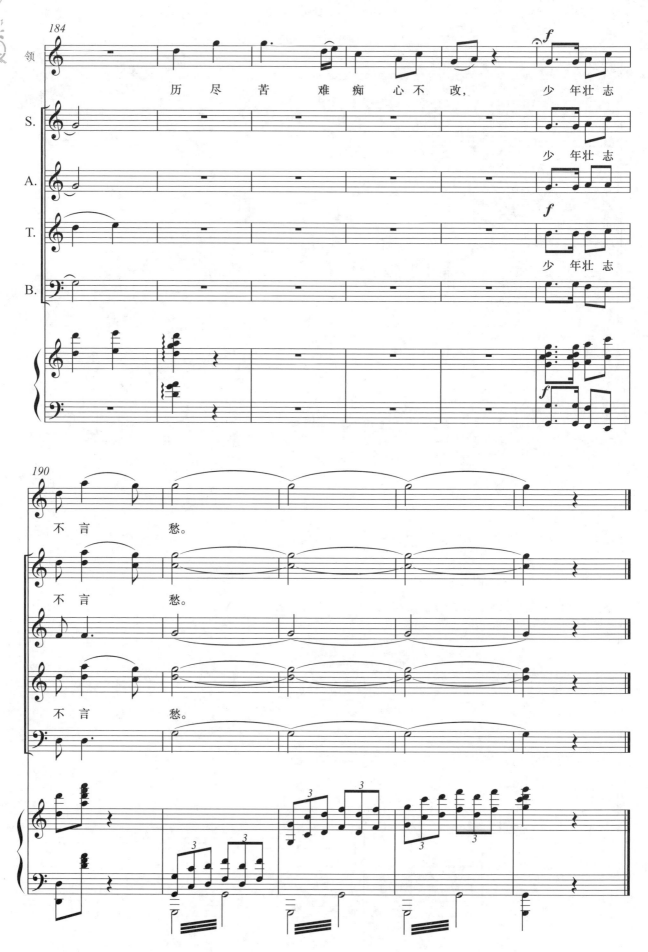

心 愿

(混声合唱)

任志萍 词
伍嘉冀 曲
吴小平 编合唱
黄怀郎 配钢琴伴奏

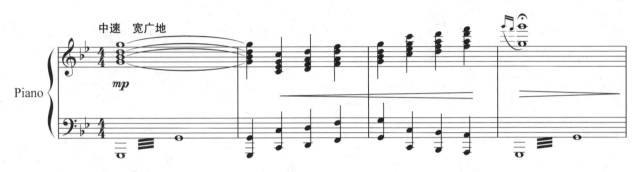

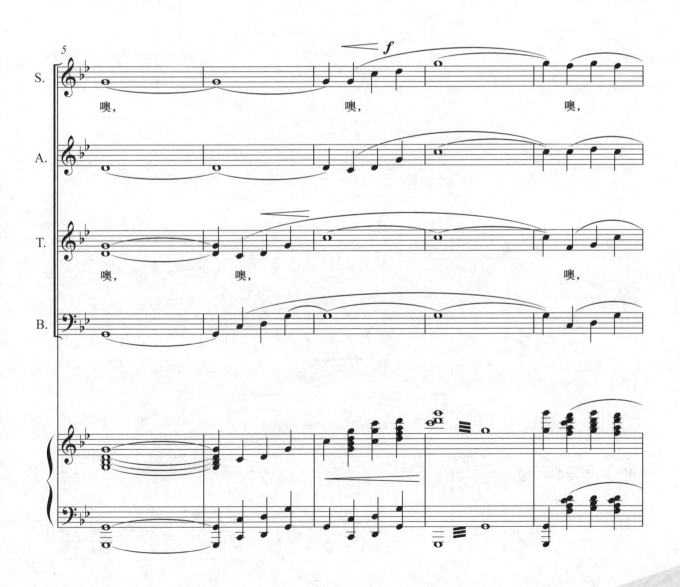

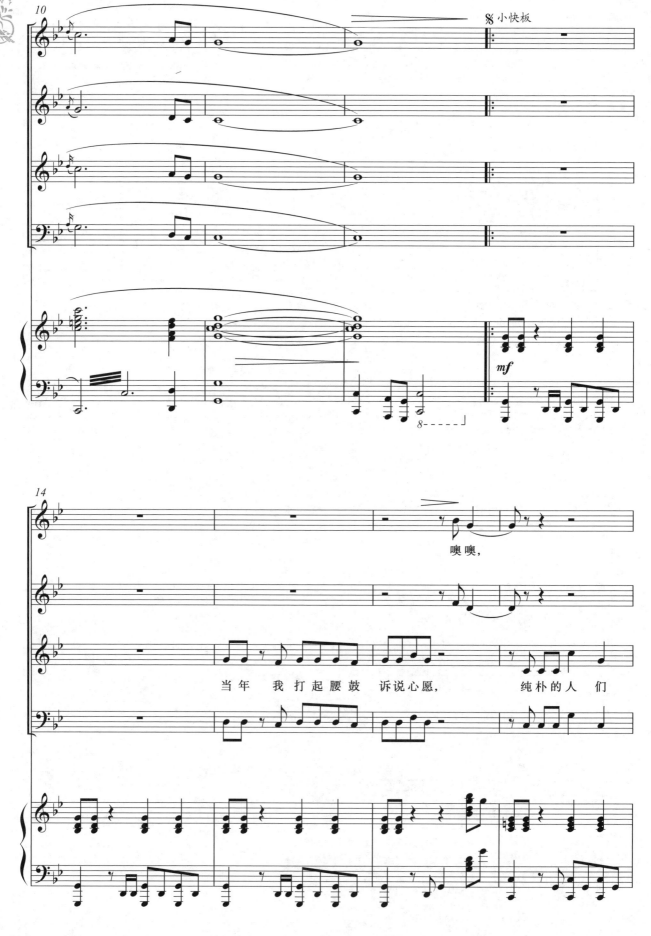

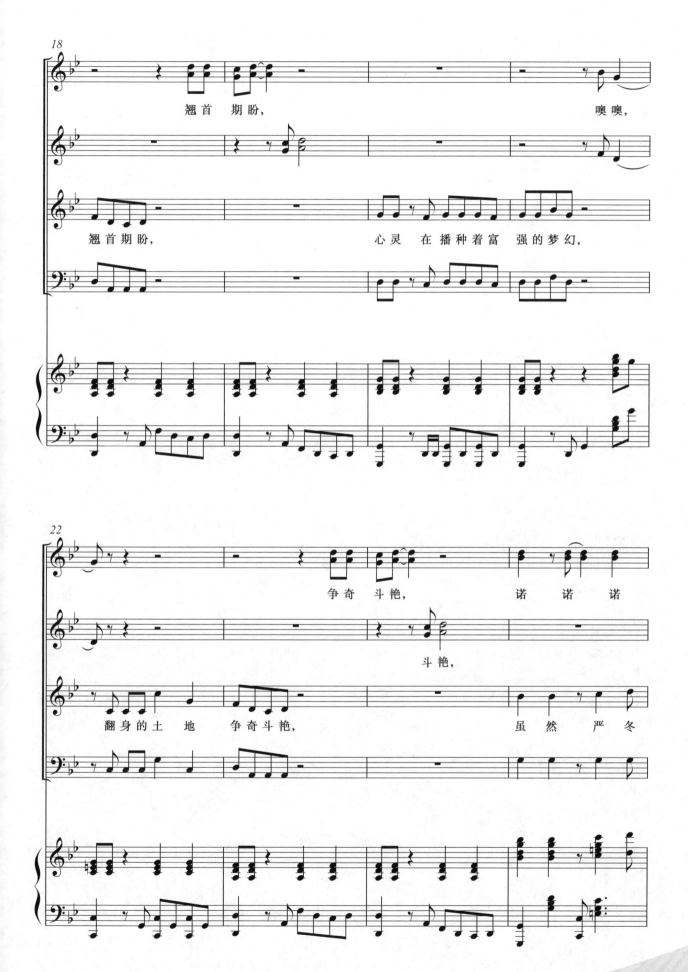

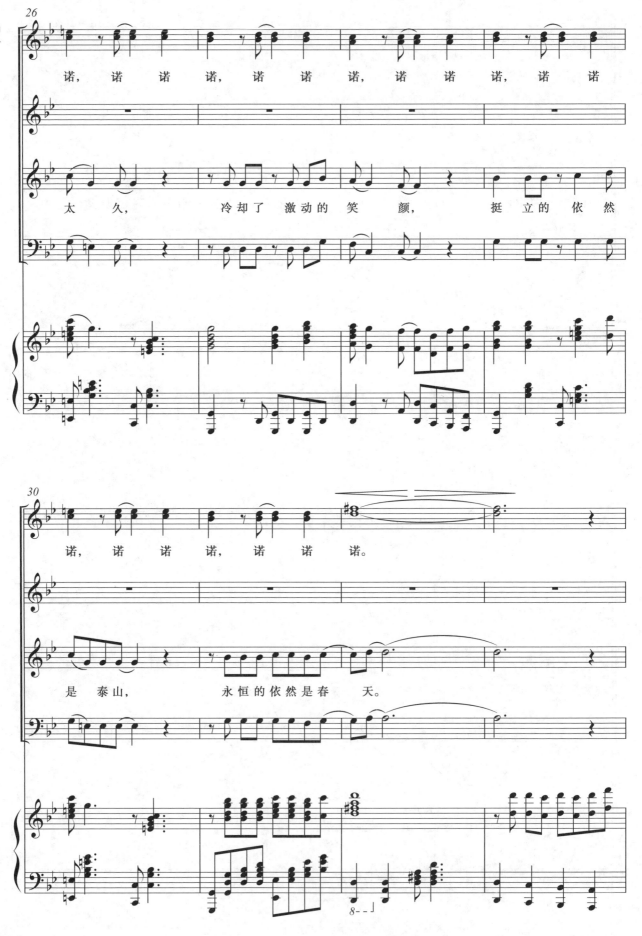

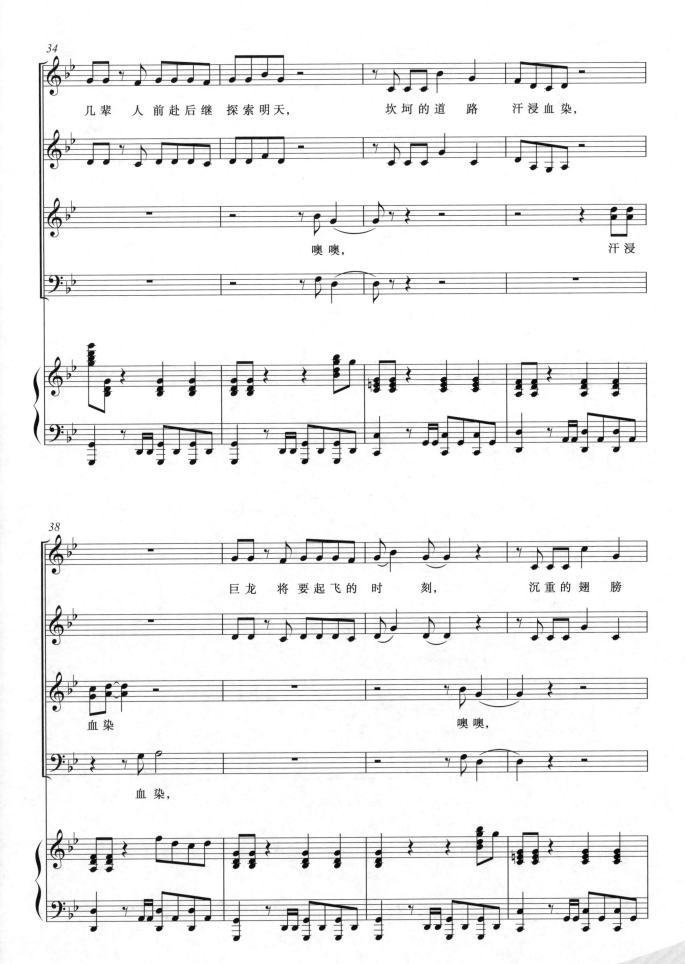

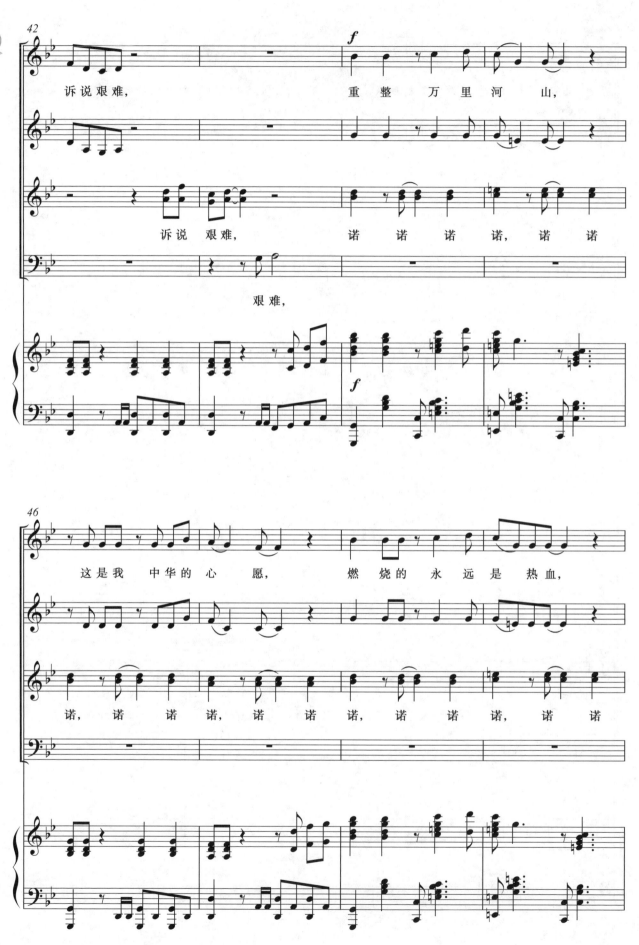

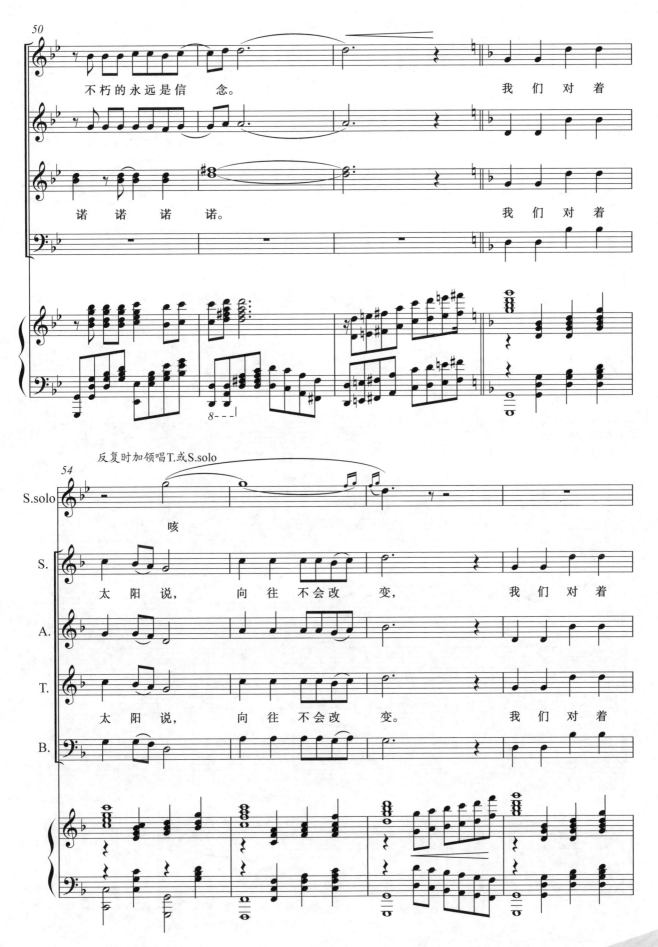

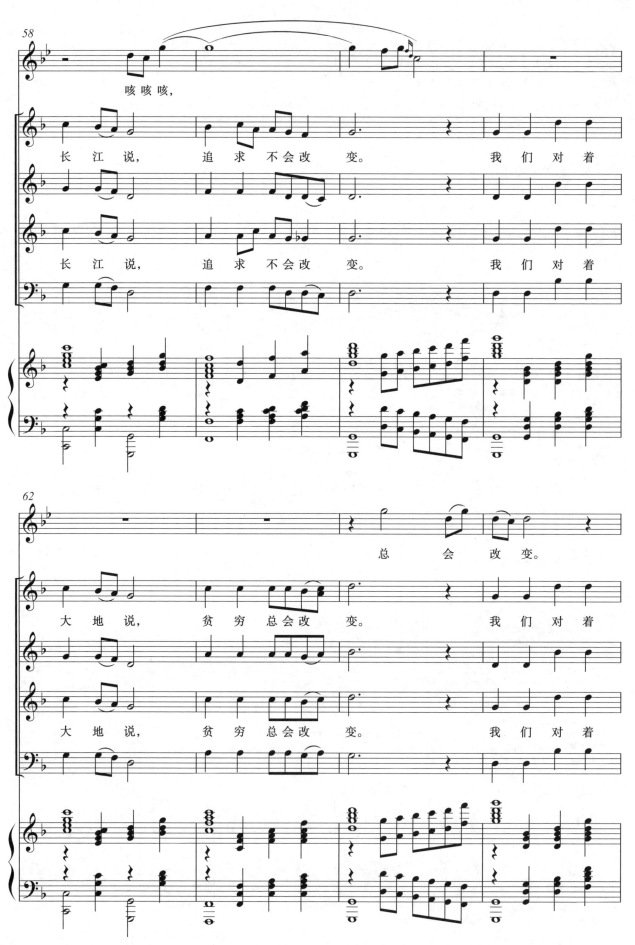

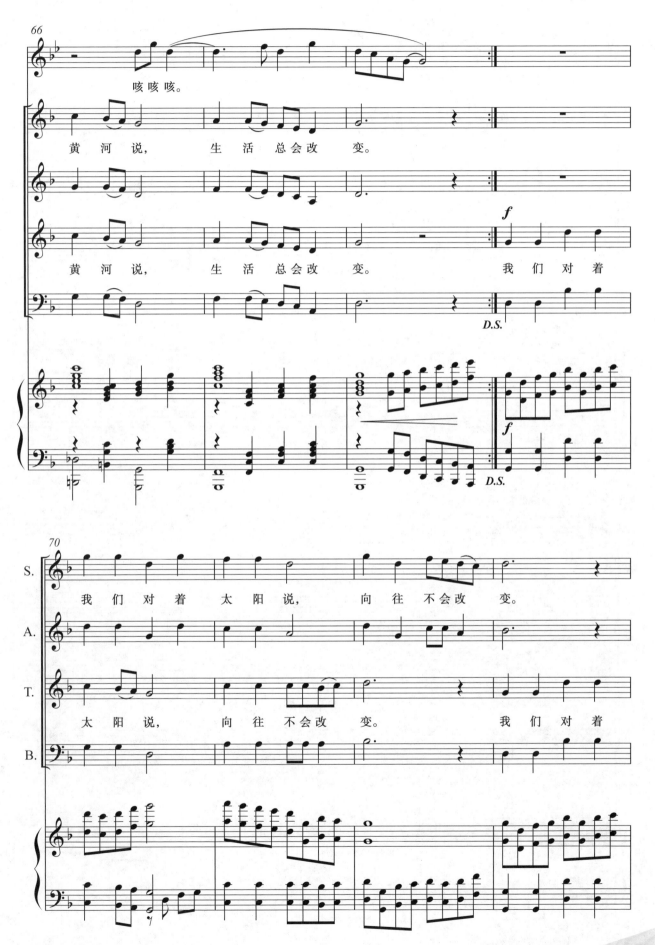

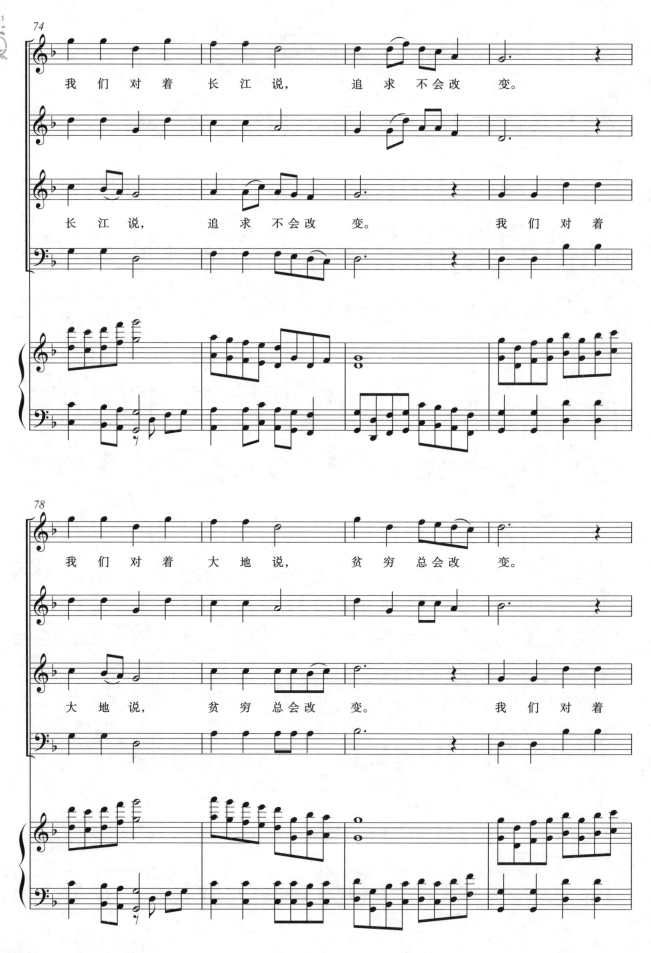

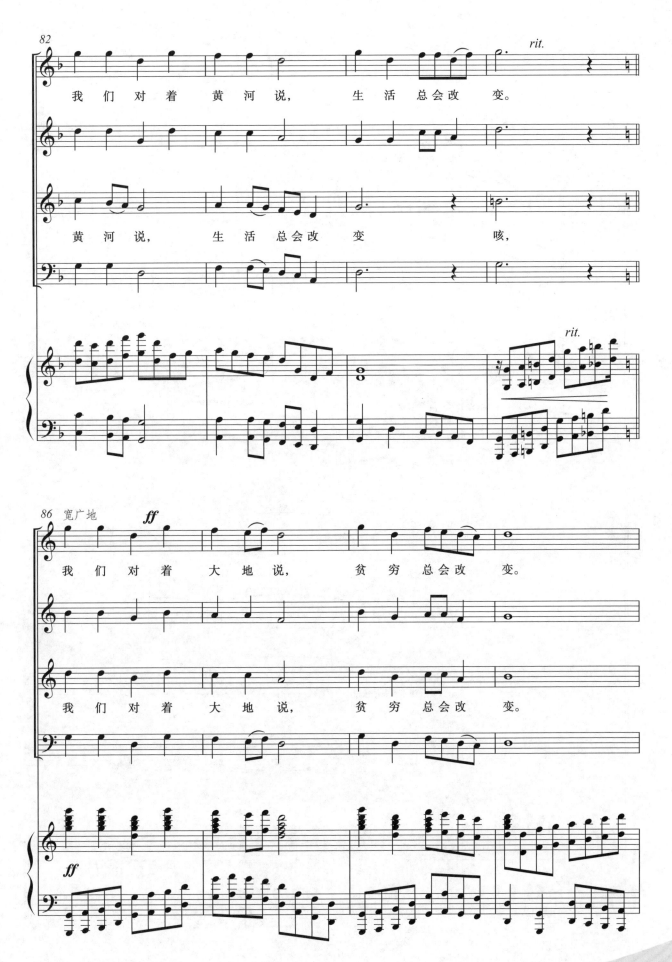

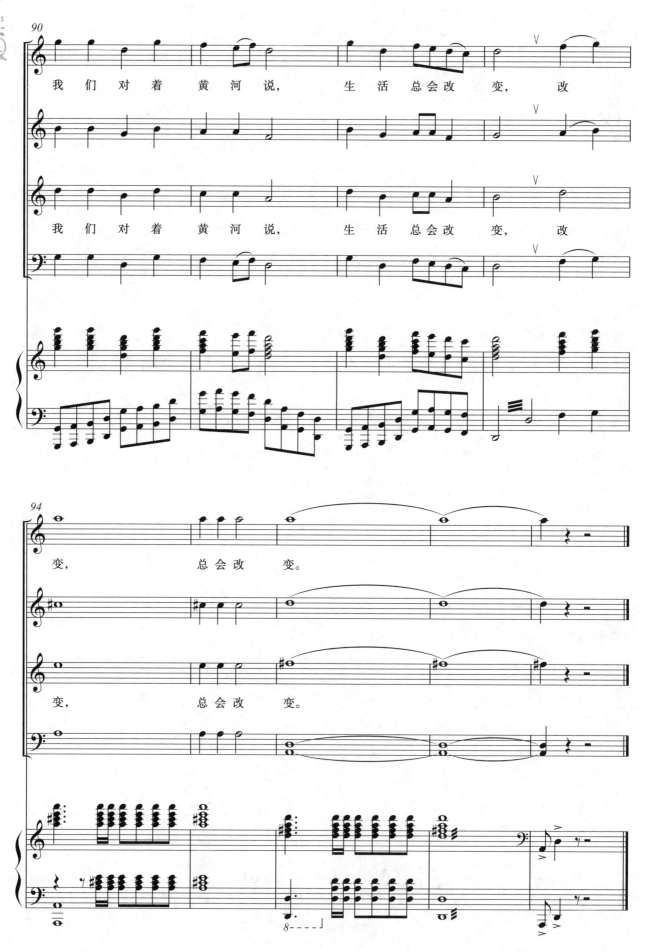

大中国

(混声合唱)

高枫 词曲
刘孝扬 编合唱配伴奏

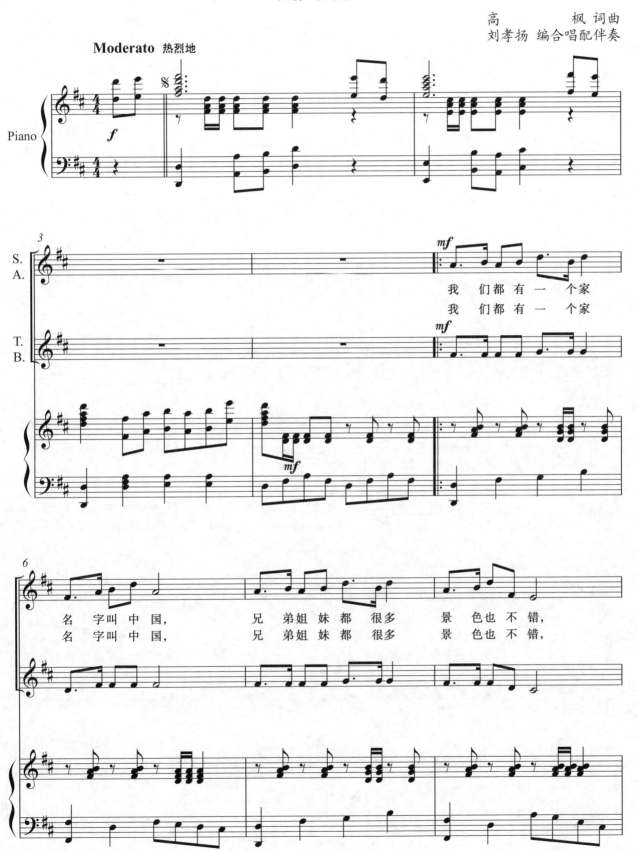

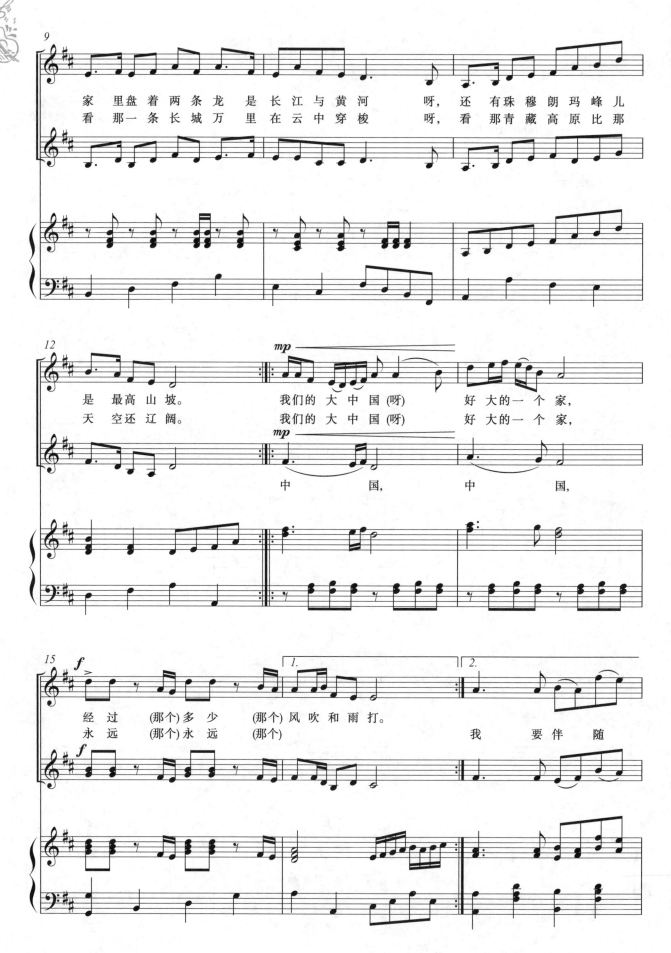

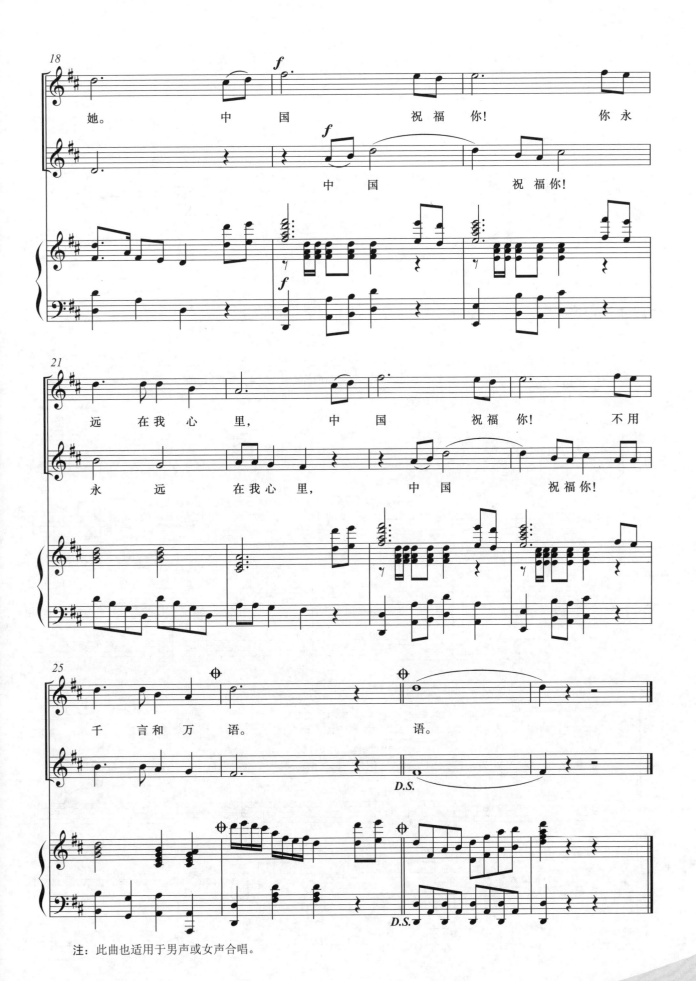

注：此曲也适用于男声或女声合唱。

两只蝴蝶

(混声合唱)

牛朝阳 词曲
刘孝扬 编合唱配伴奏

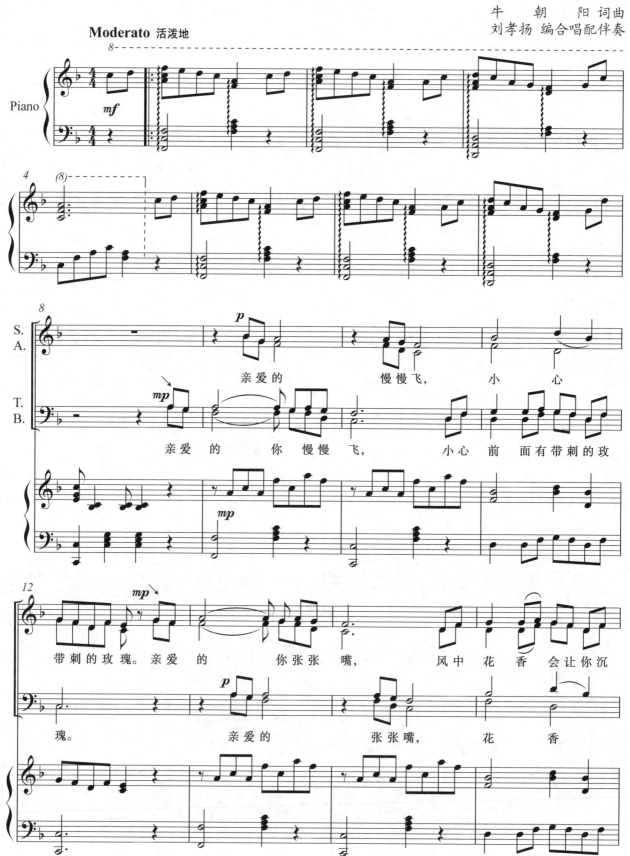

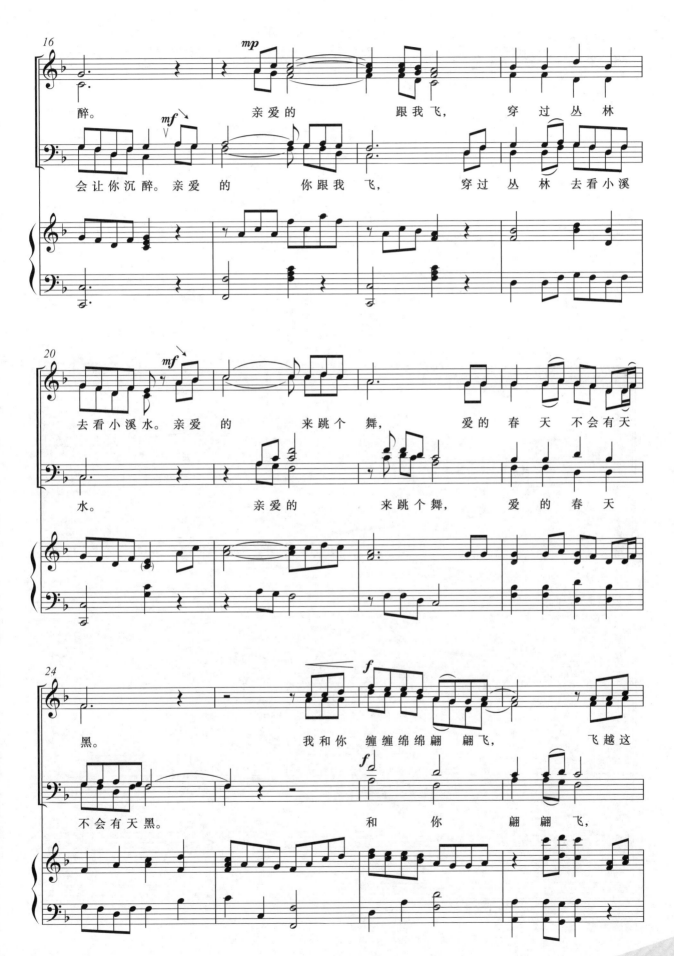

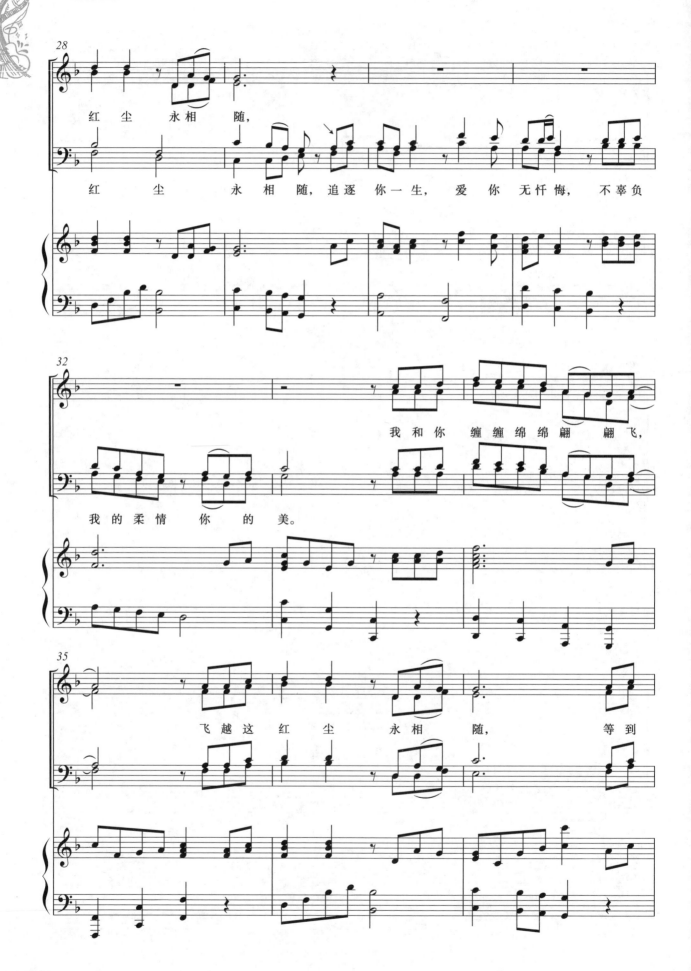

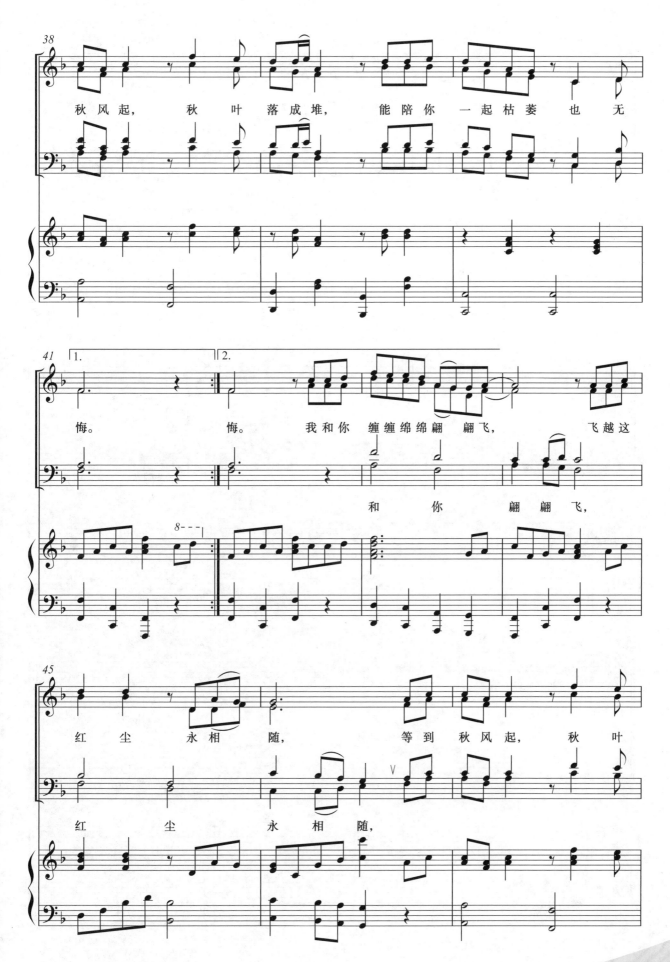

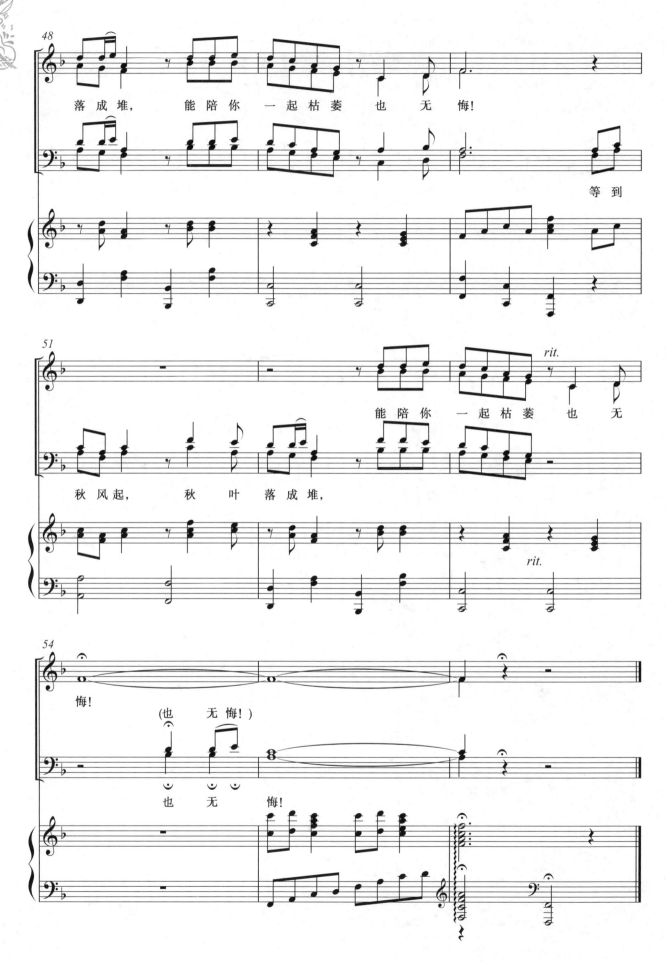

真的好想你

（混声合唱）

杨湘粤 词
李汉颖 曲
刘孝扬 编合唱配伴奏

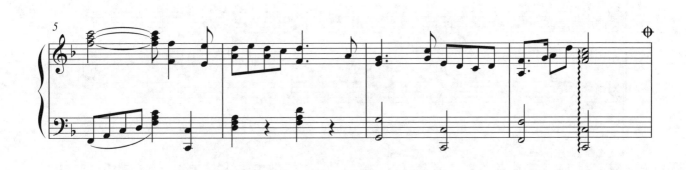

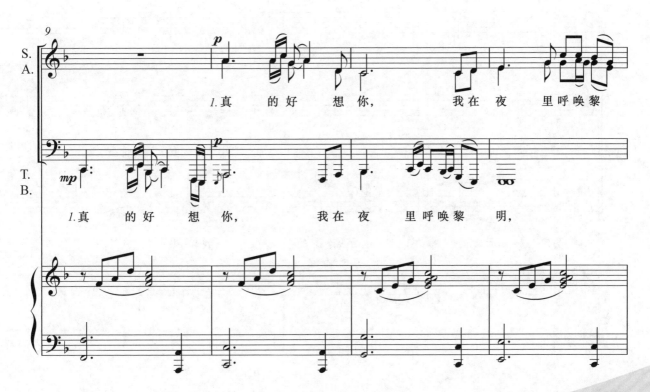

91

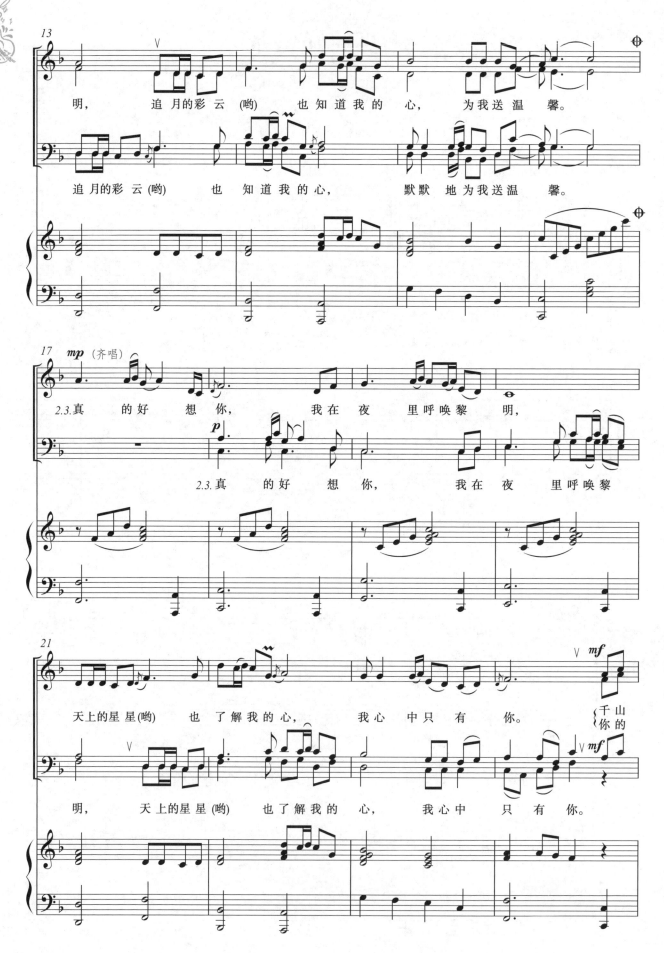

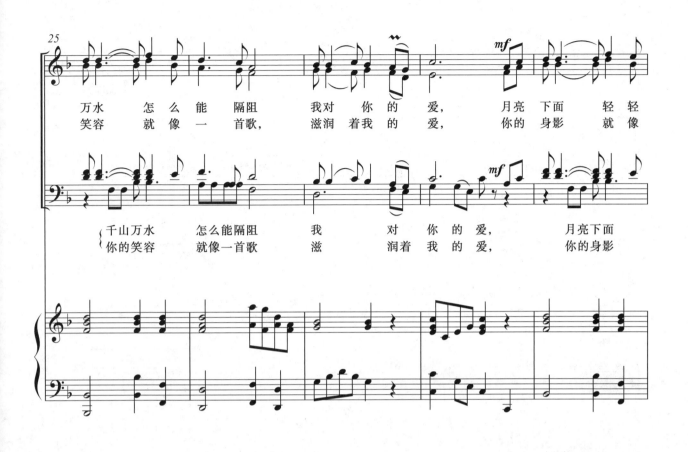
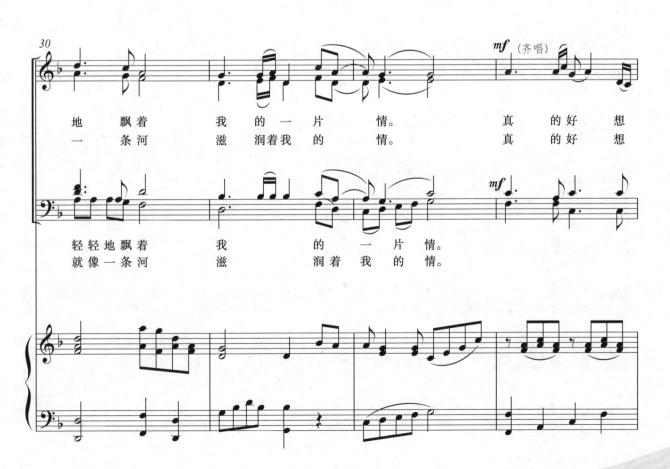

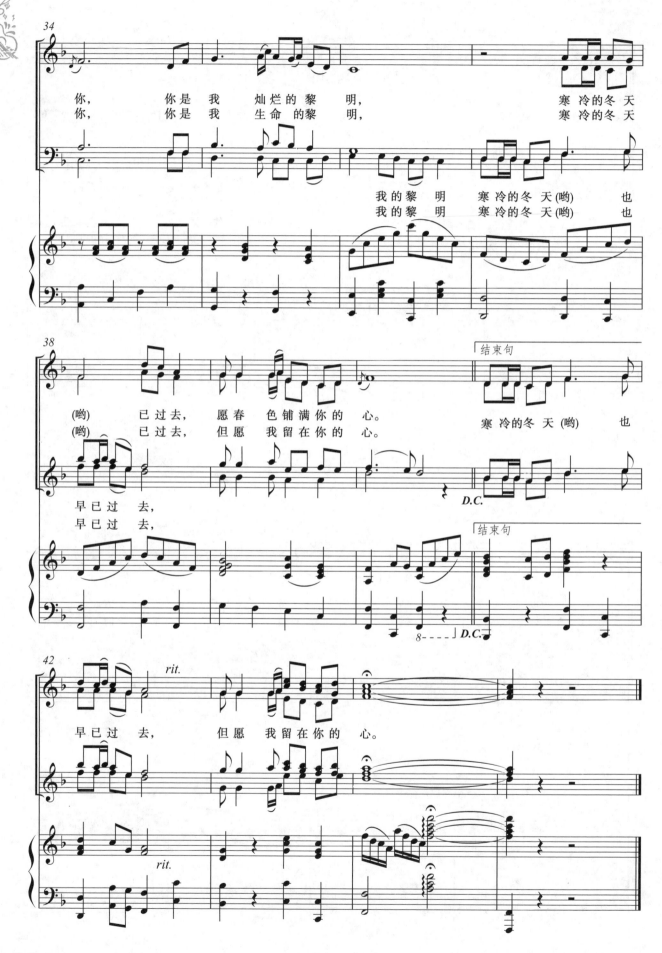

祝 福

（男高音领唱、混声合唱）

丁晓雯 词
郭 子 曲
刘孝扬 编合唱配伴奏

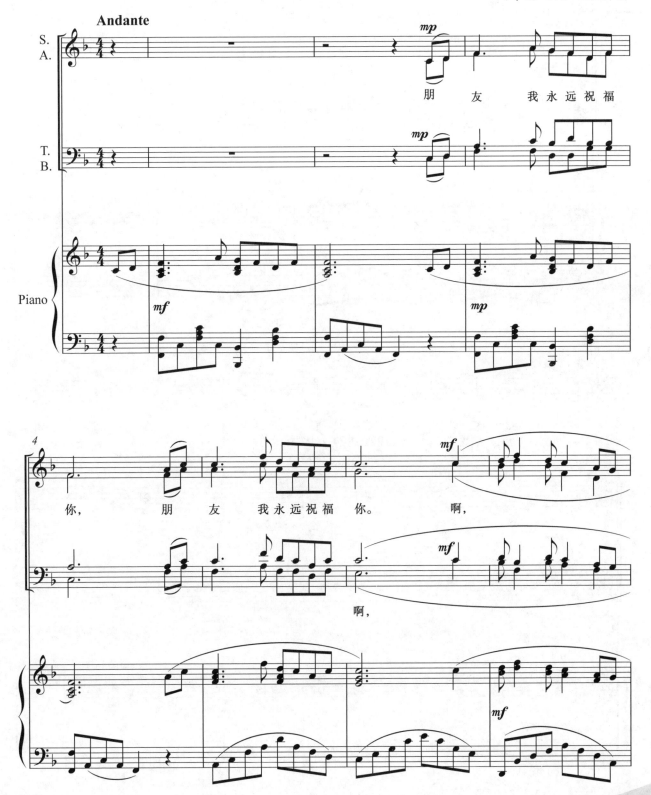

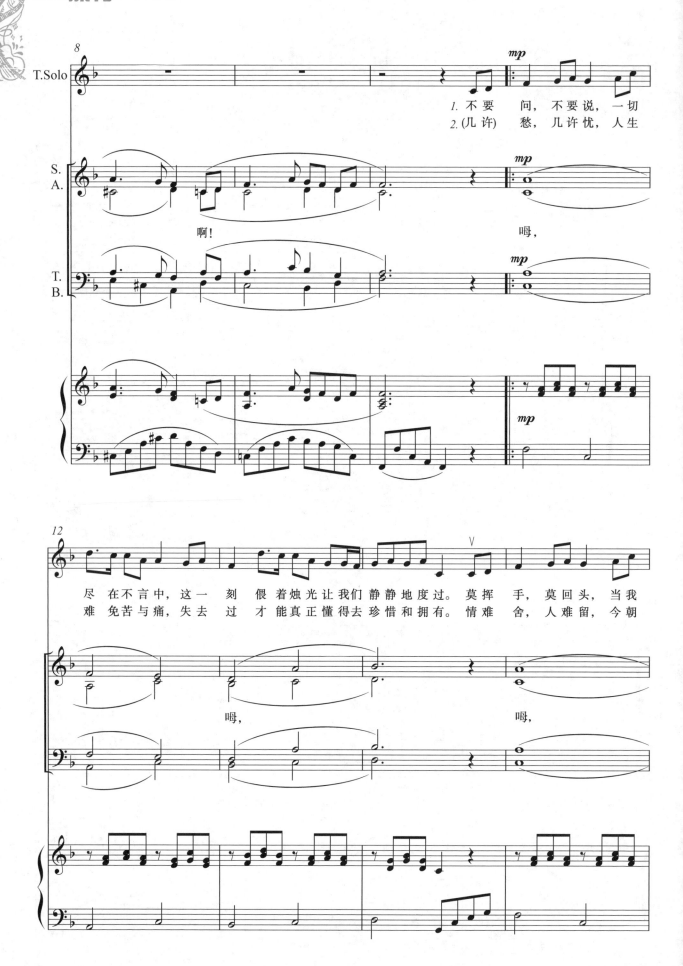

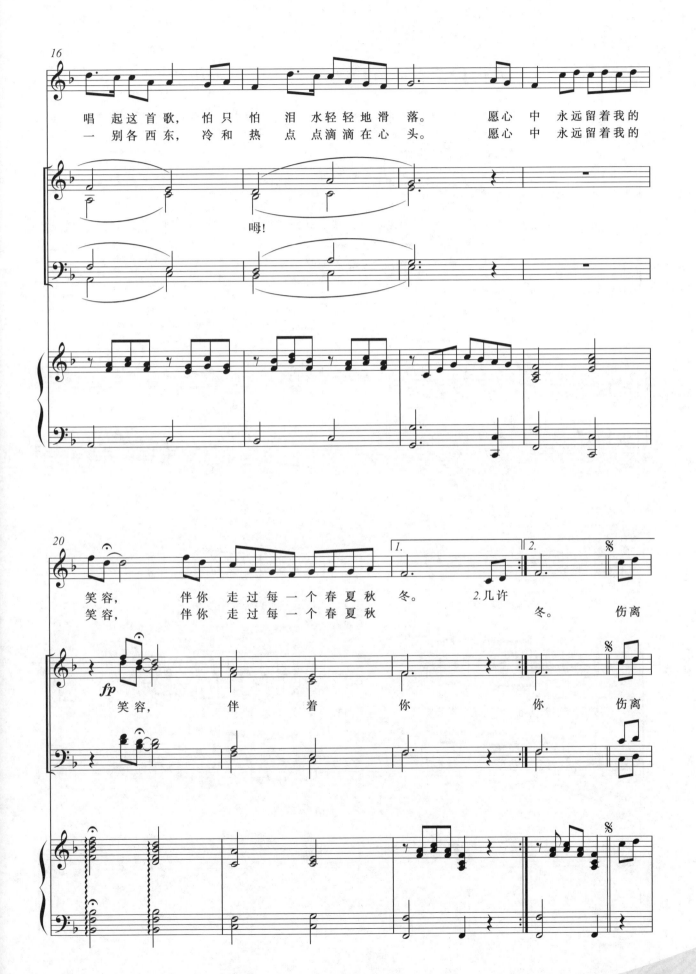

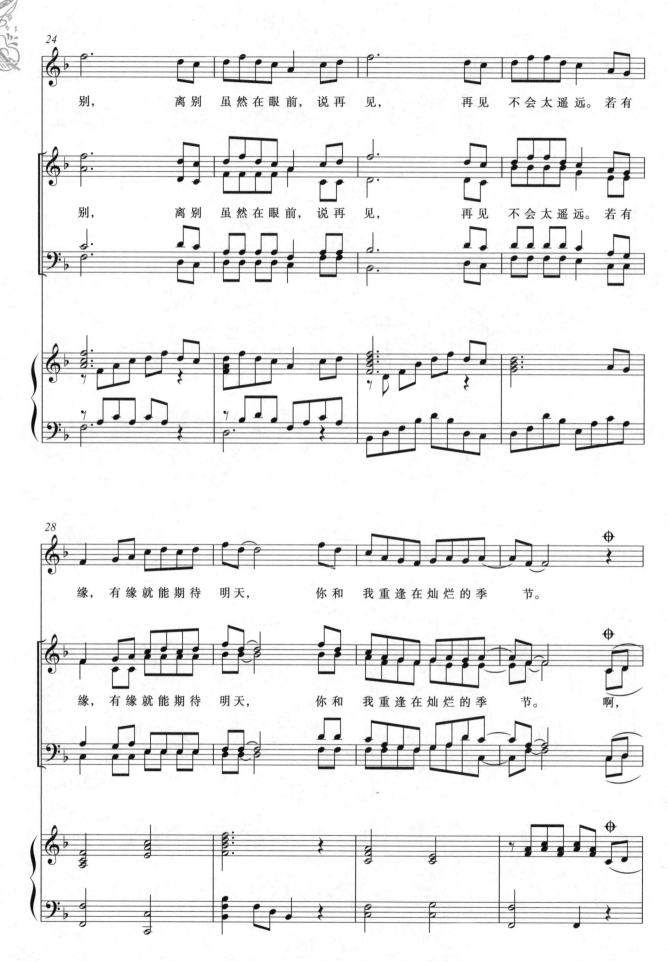

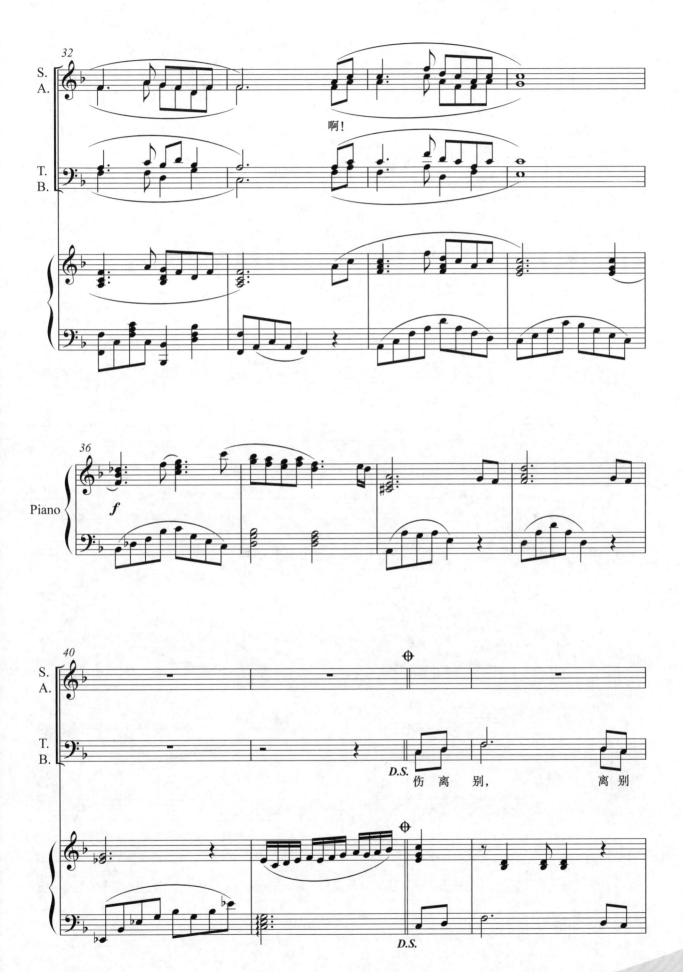

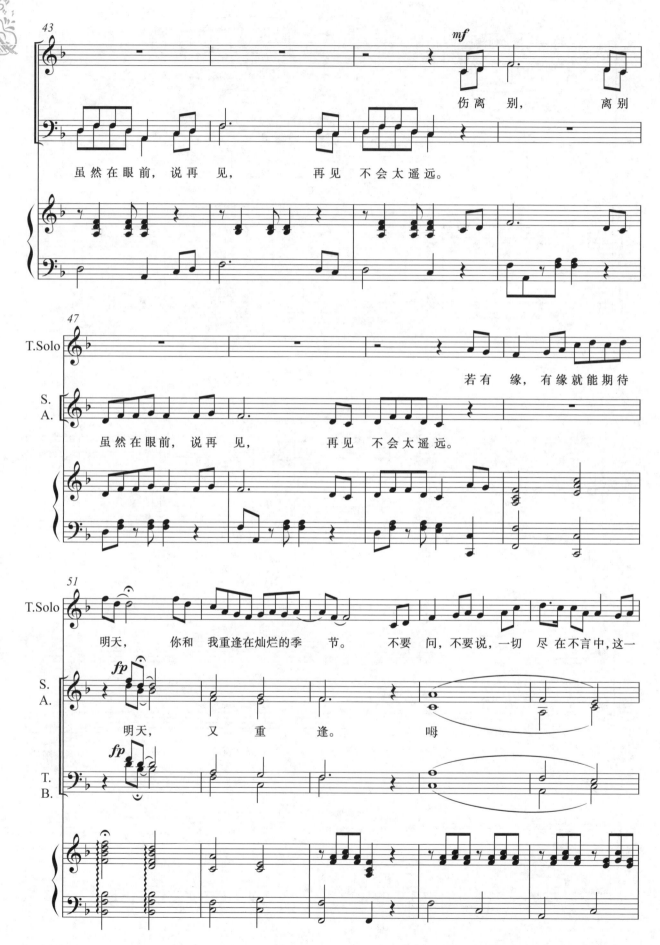

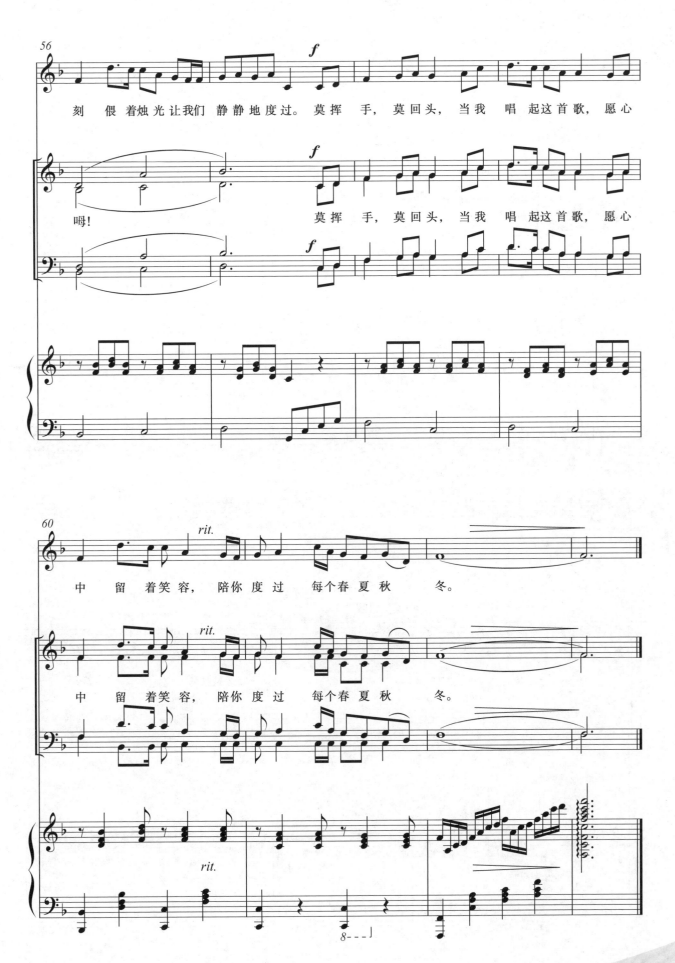

东方之珠

(混声合唱)

罗大佑 词曲
刘孝扬 编合唱
盛文贵 配伴奏

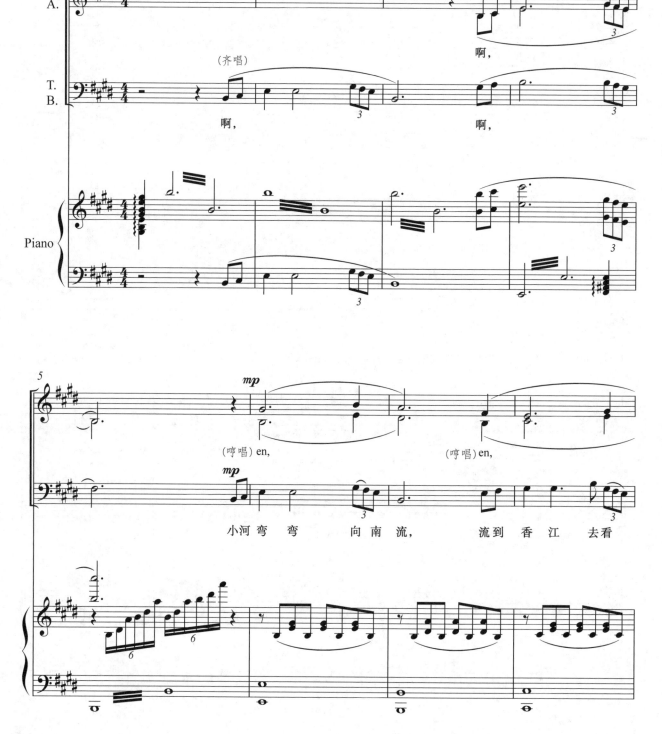

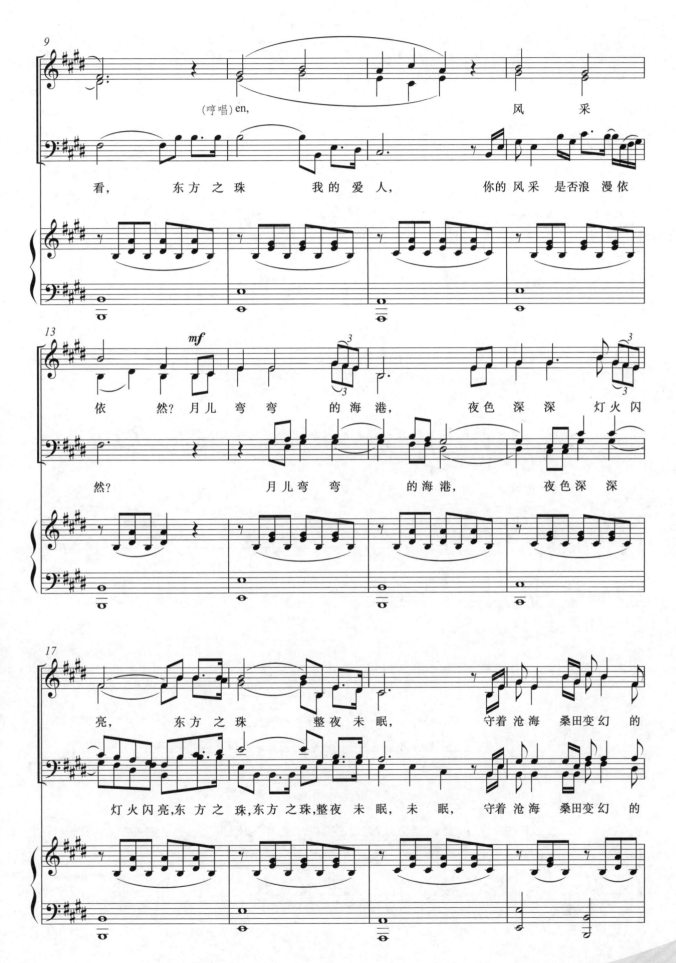

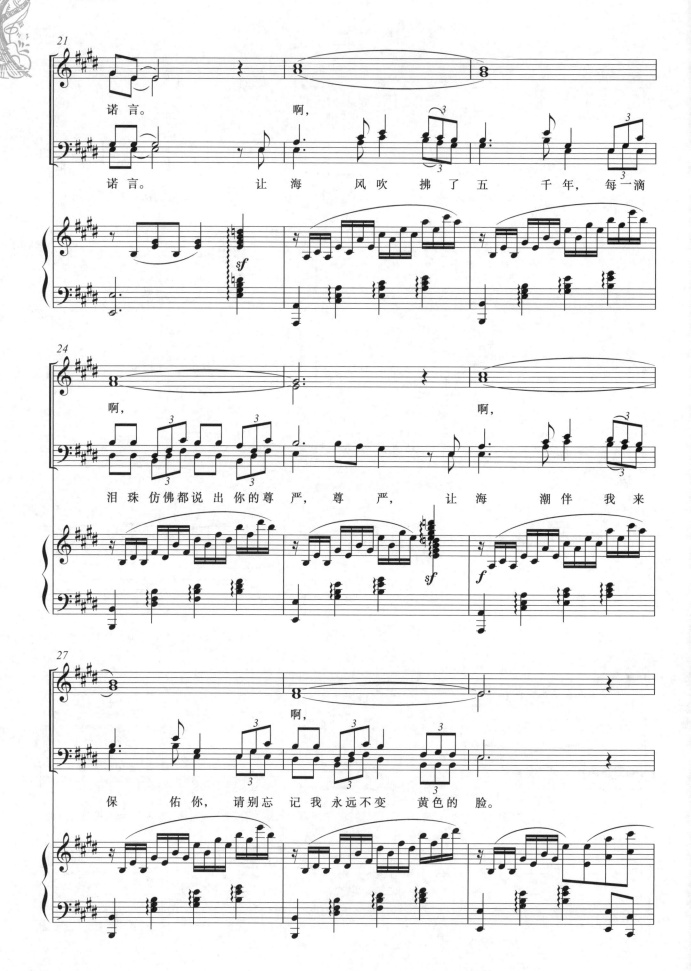

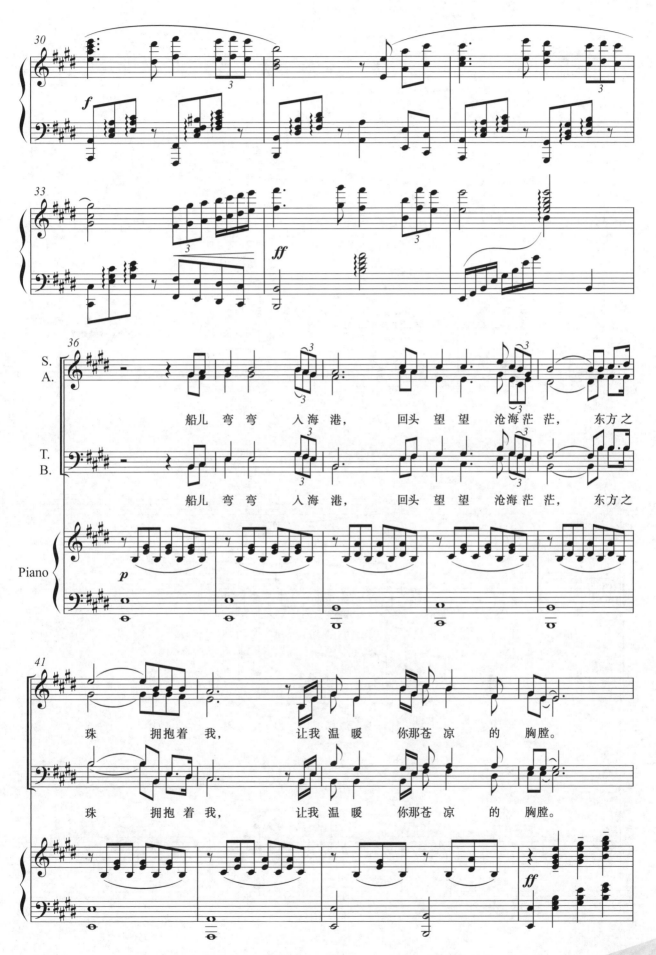

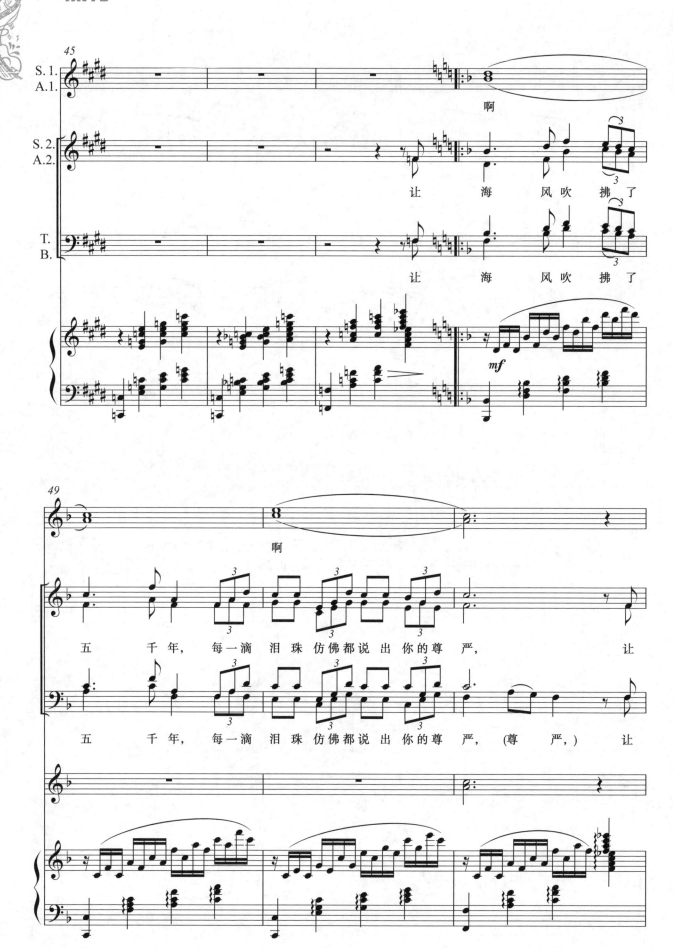

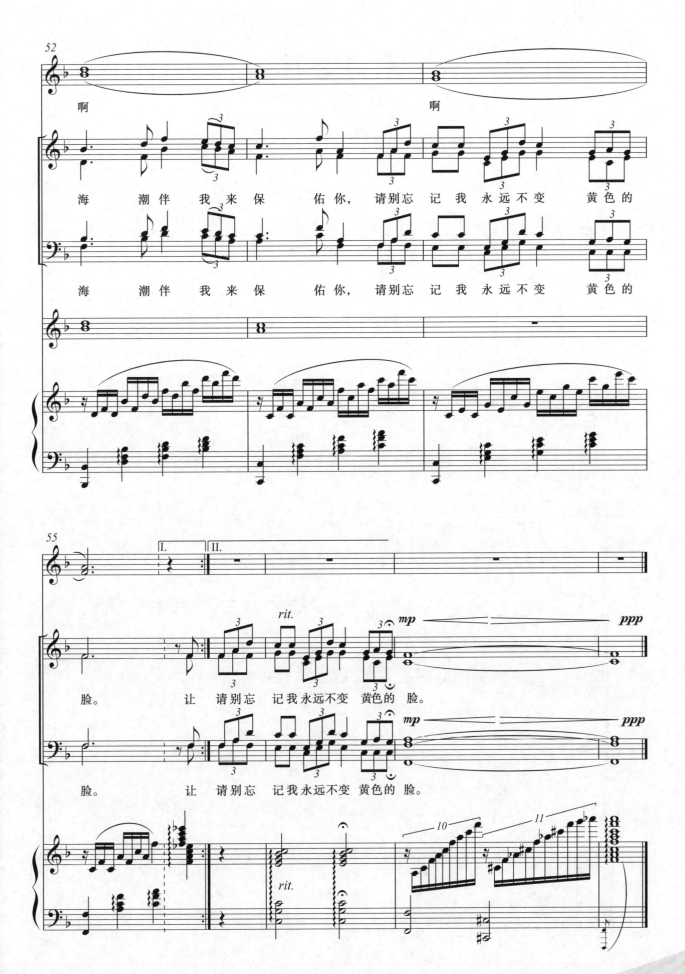

东方之珠

（男中音领唱、混声合唱）

罗大佑 词曲
戴于吾 编配

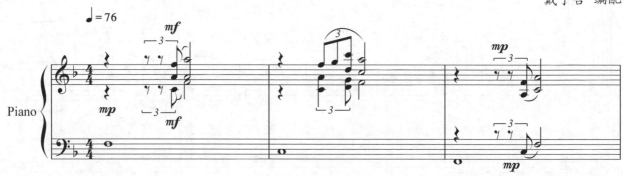
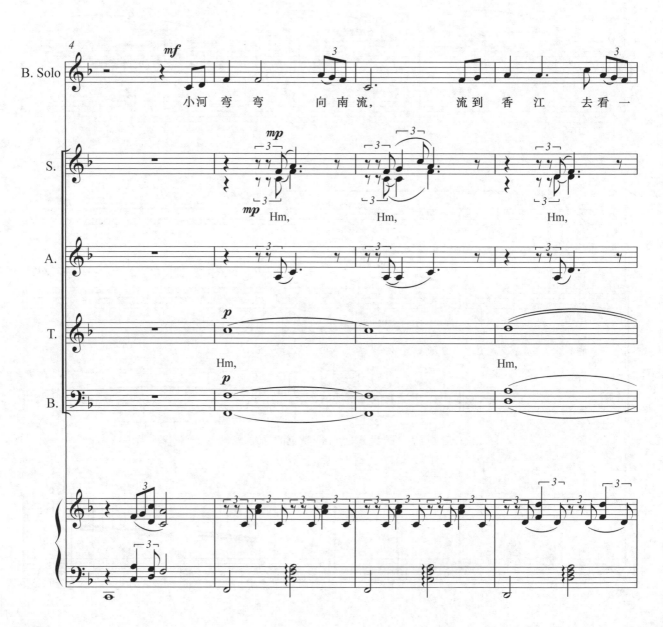

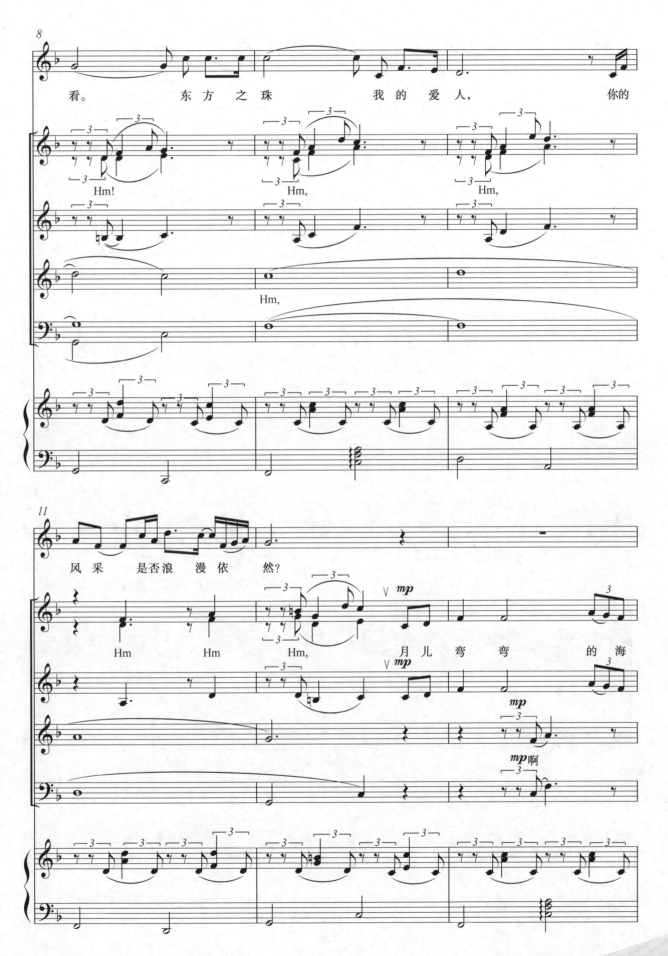

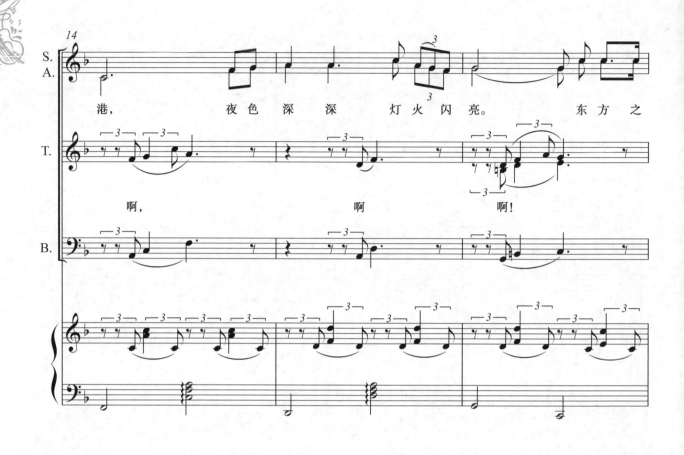
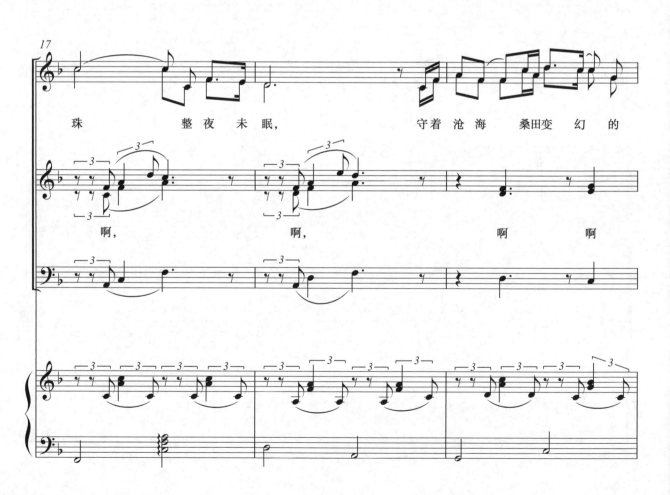

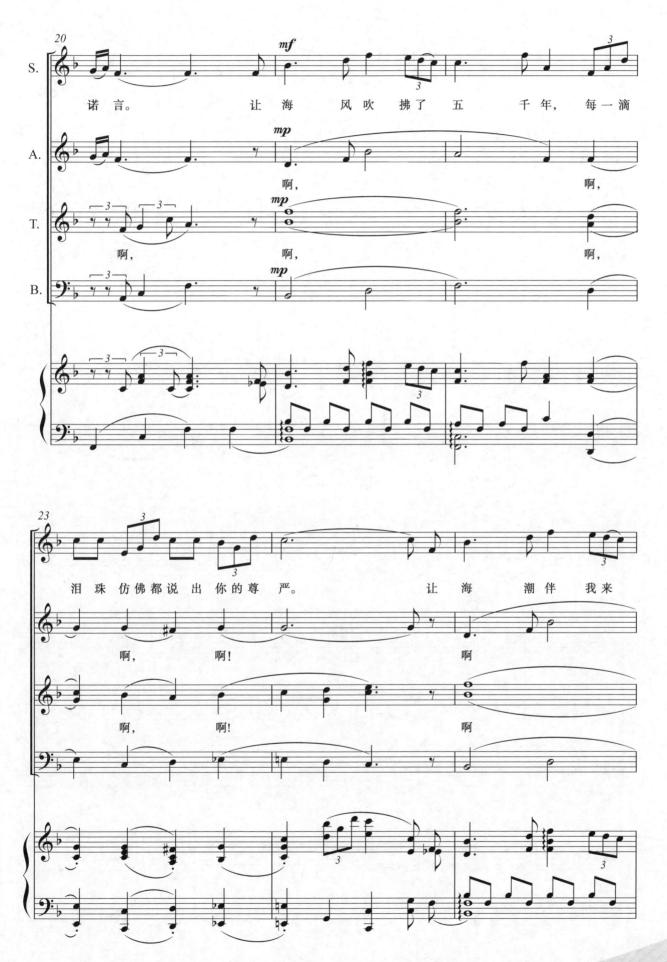

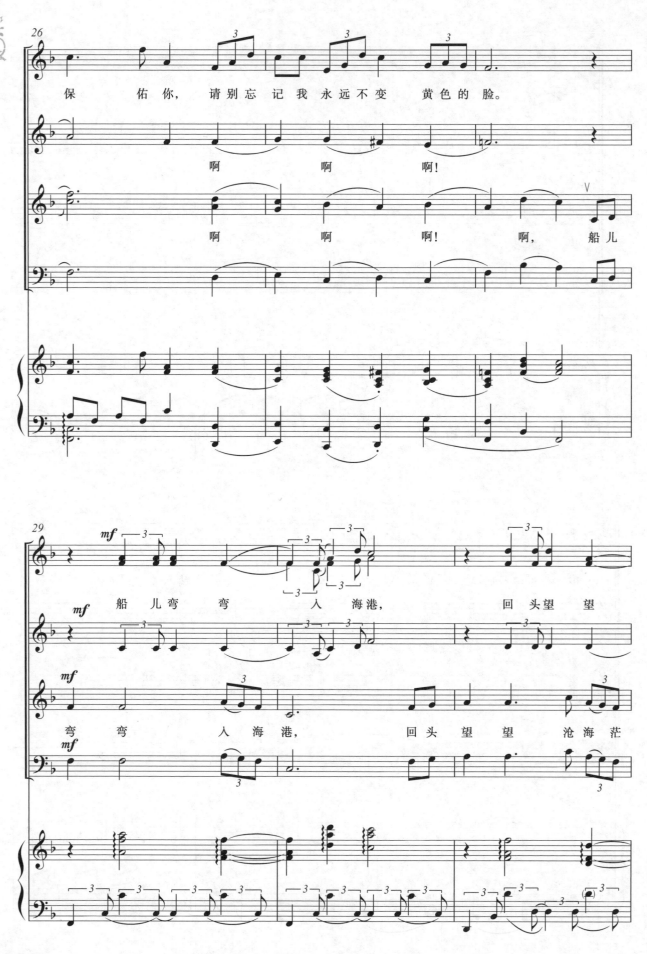

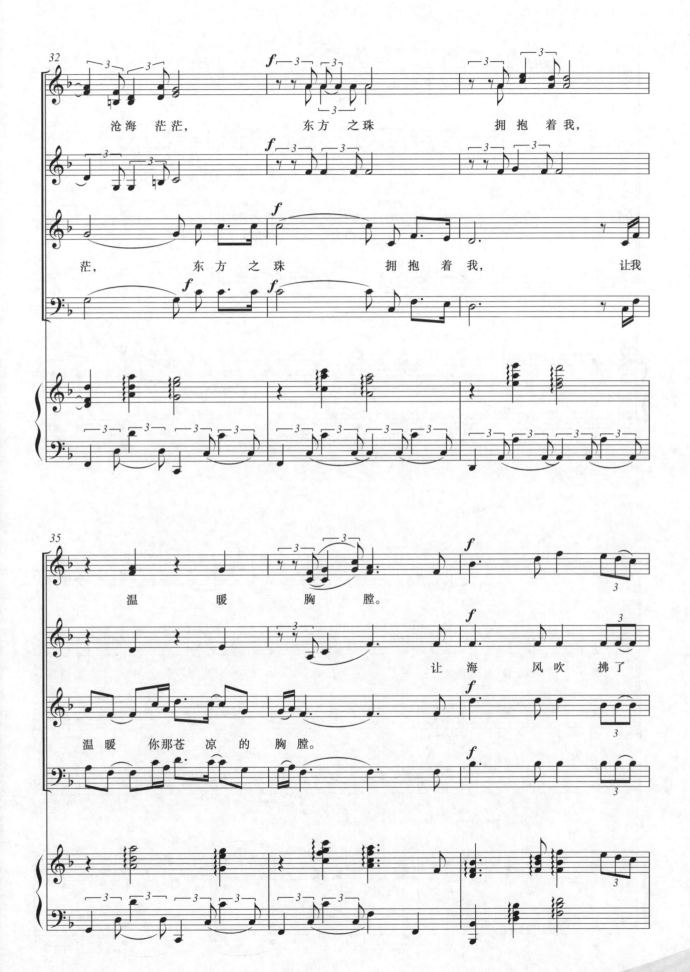

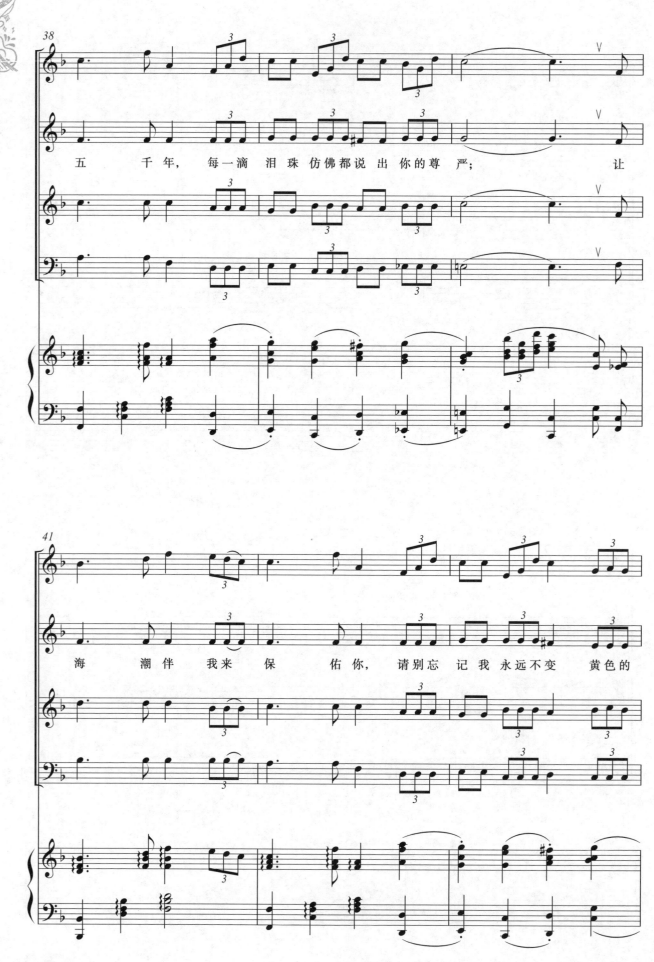

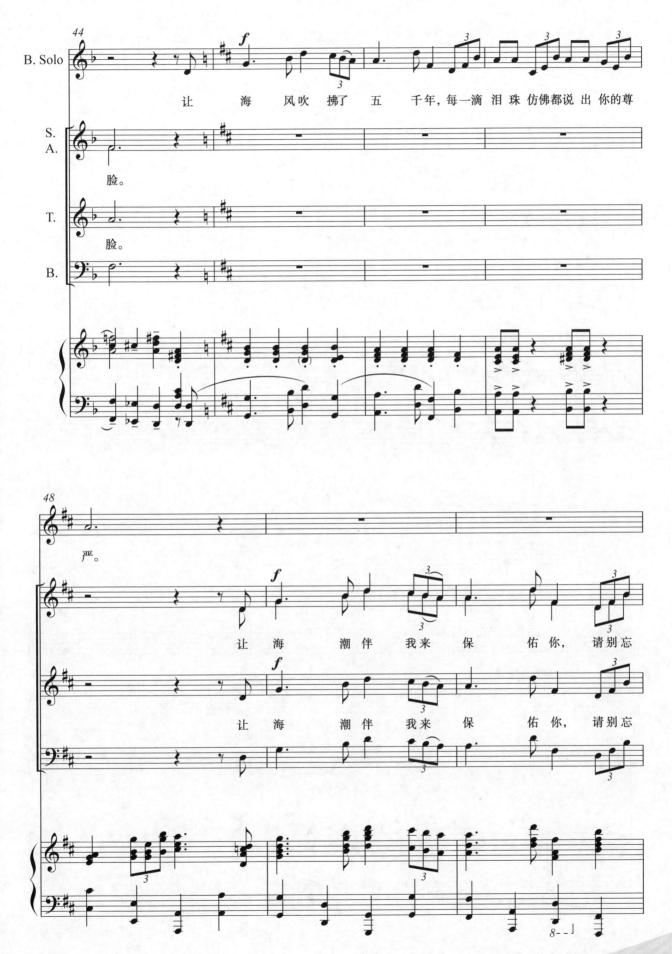

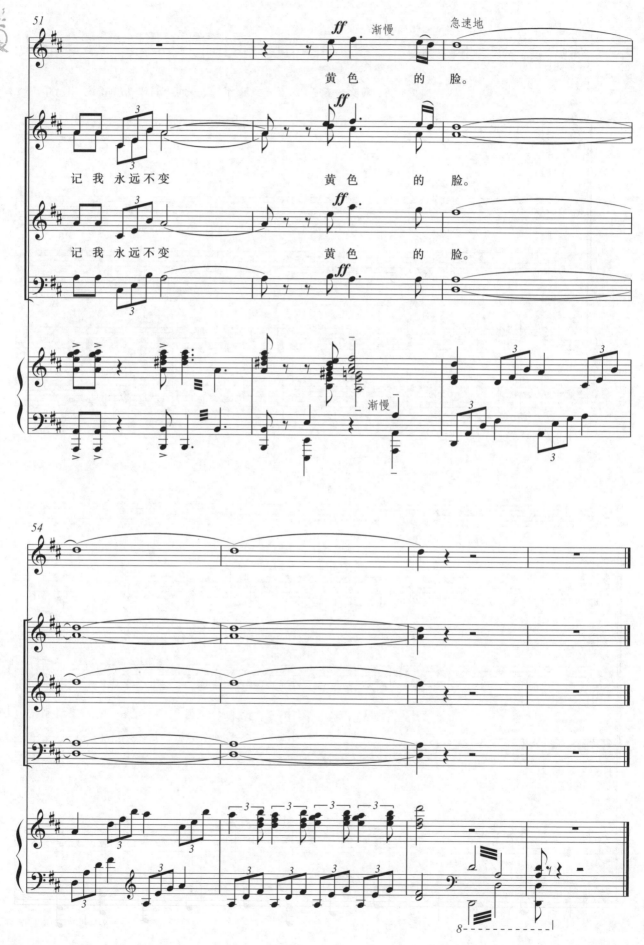

把爱找回来，明天会更好

陈家丽、罗大佑 词
翁孝良、罗大佑 曲
刘文毅 编曲

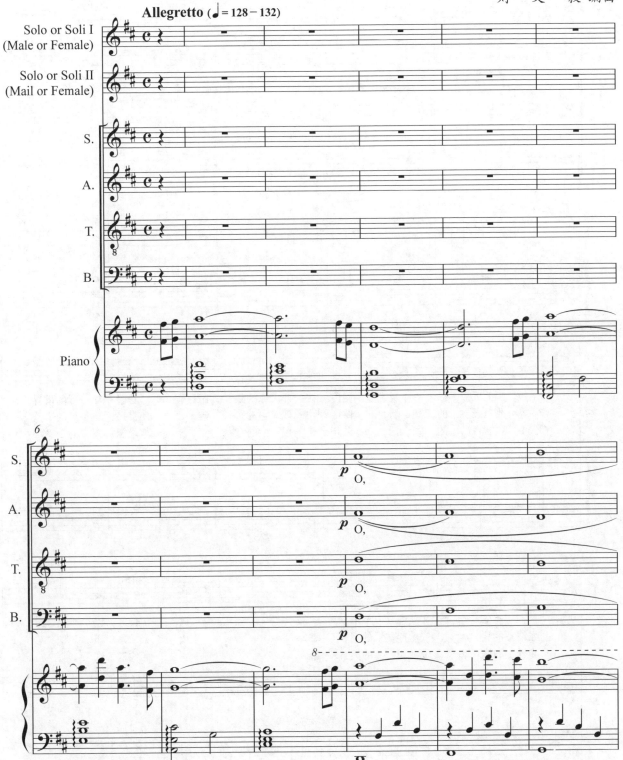

演唱、奏说明：
1) 谱表最上方两声部，可任意由女声或男声或混声，以独唱、重唱或少数人齐唱方式唱奏。
2) A段可以仅择一或两段演唱。
3) 各段反复部分的伴奏，可在和弦基础上任意变化演奏。

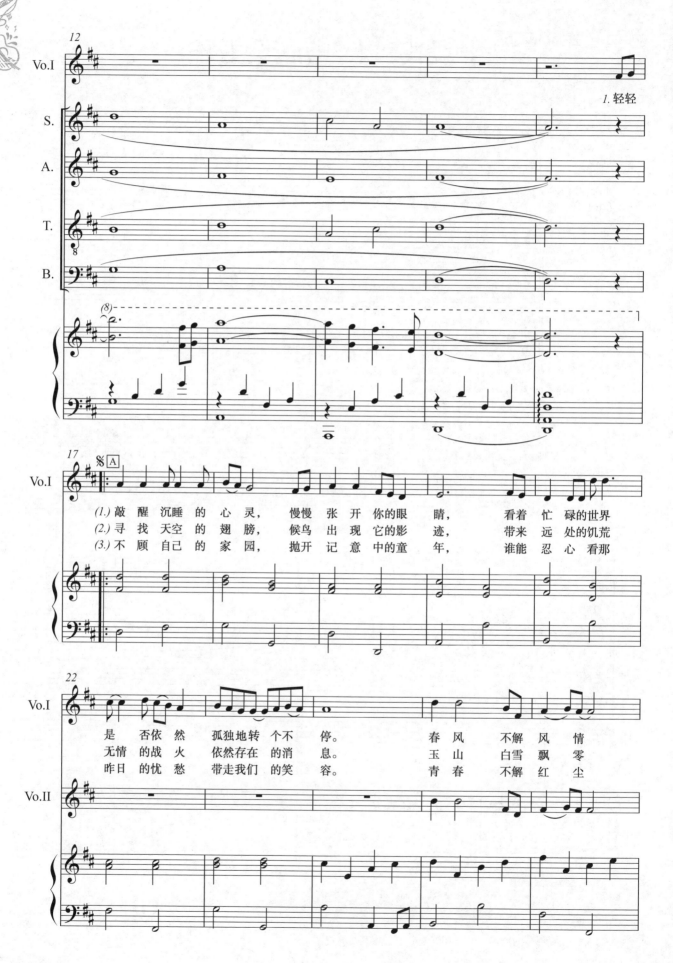

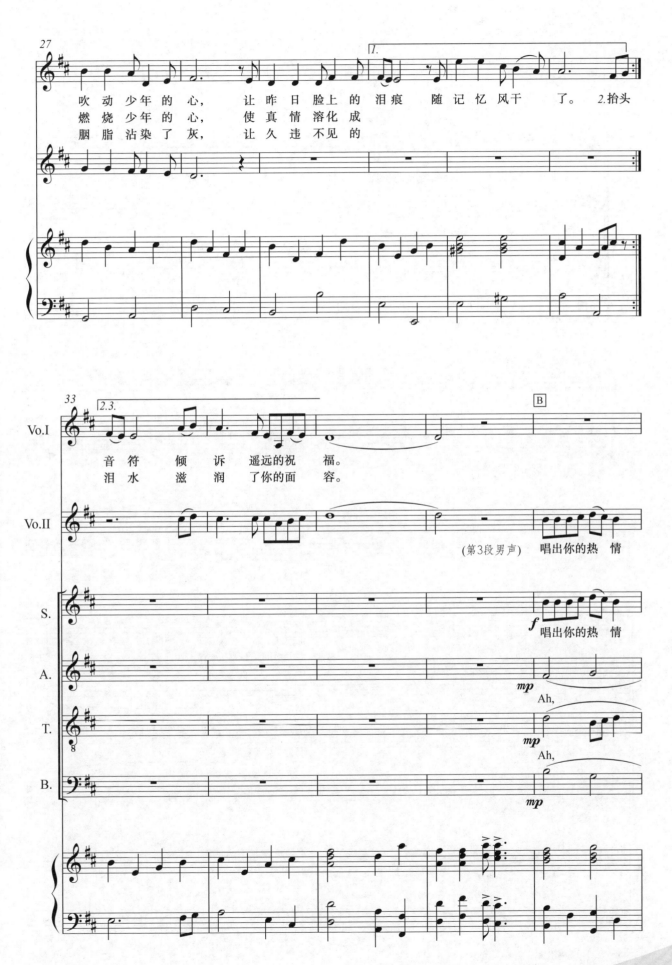

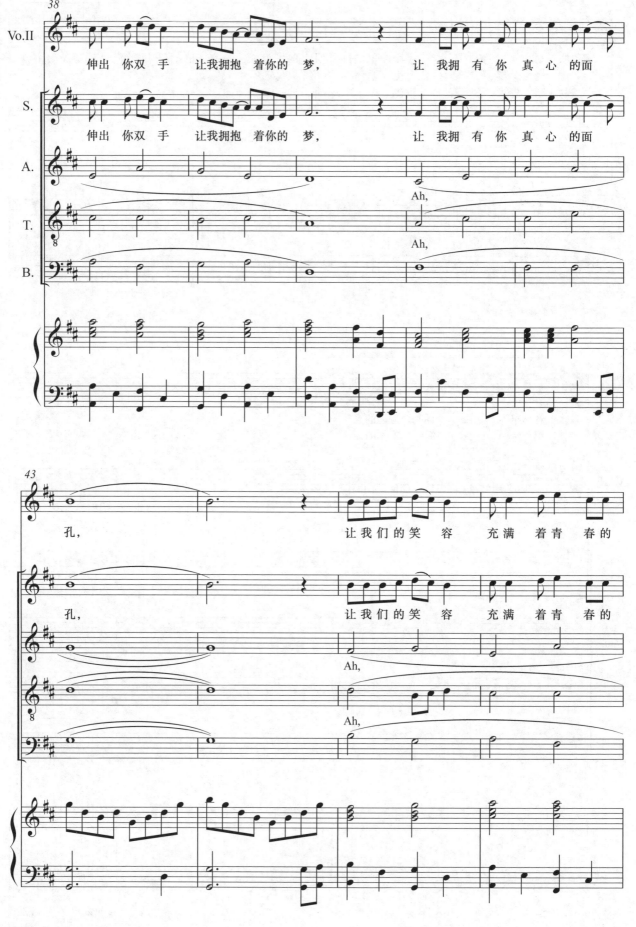

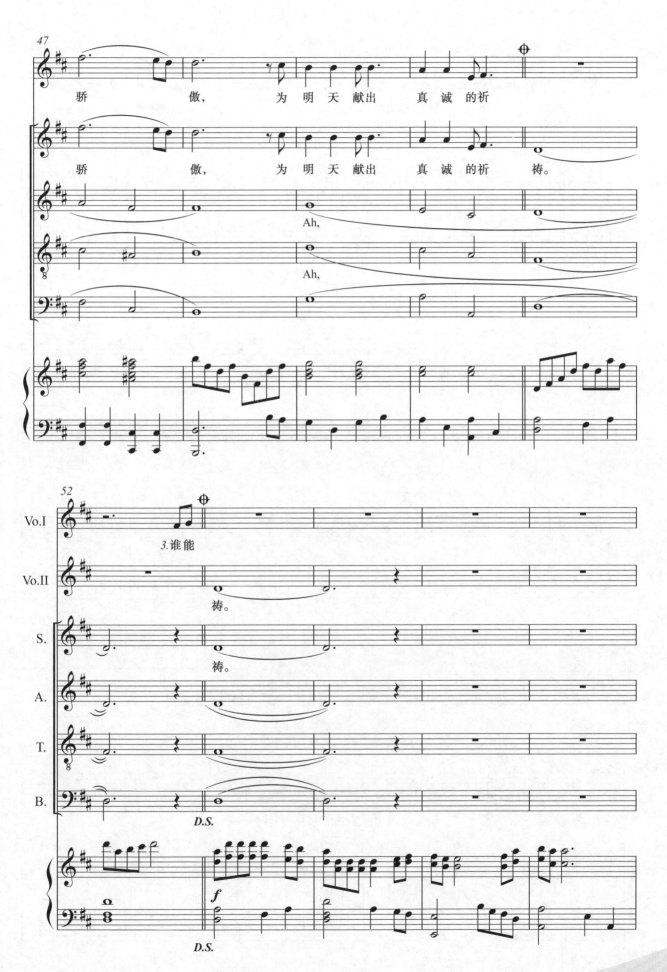

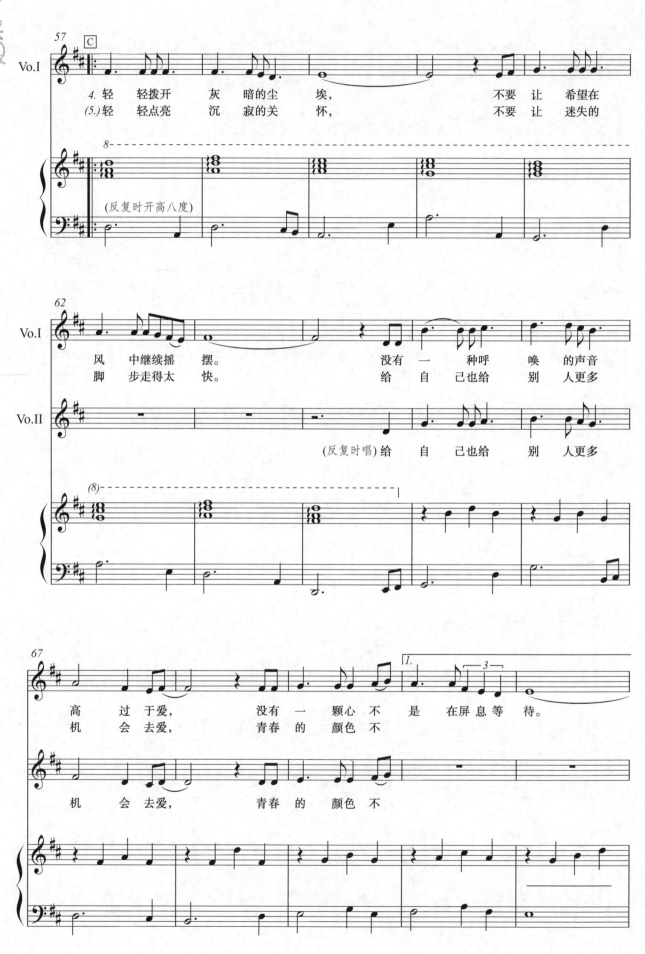

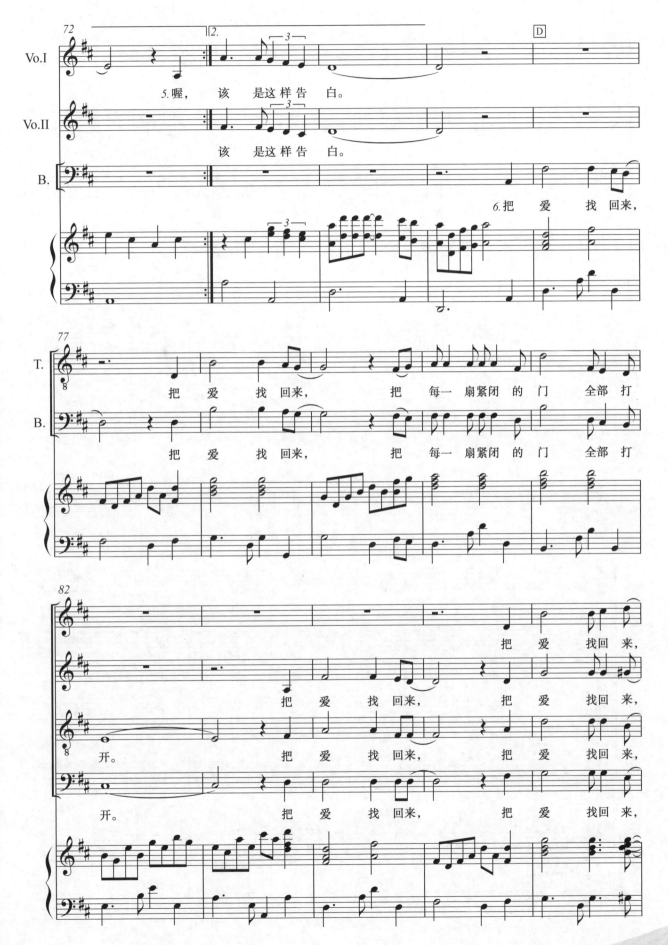

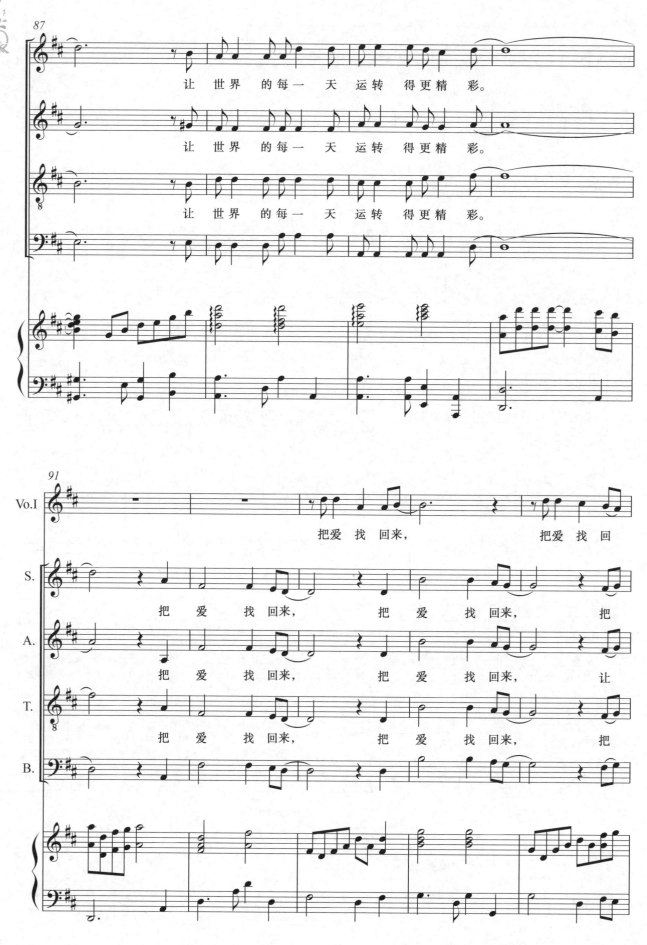

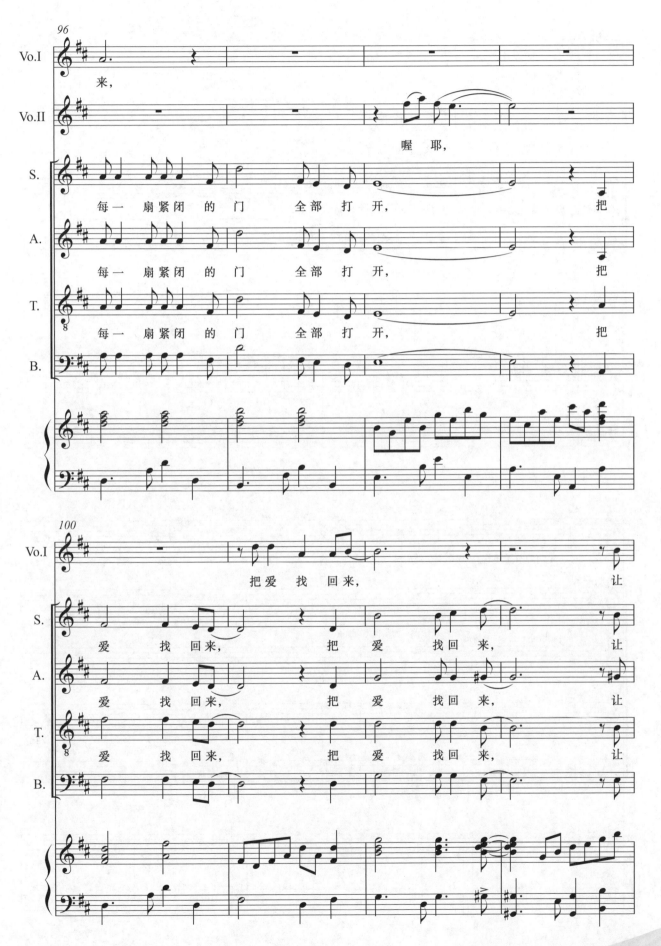

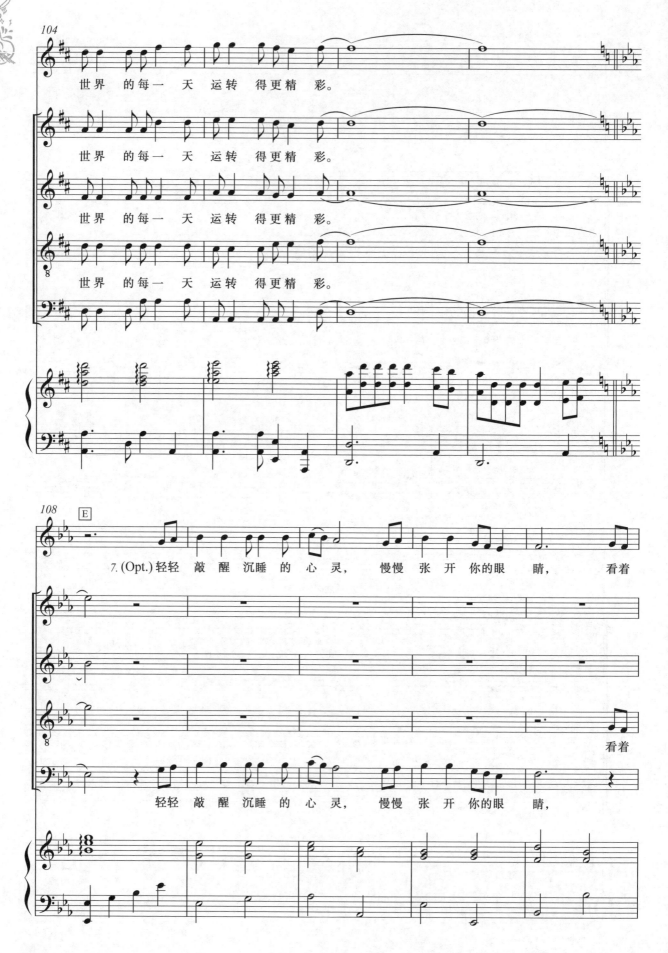

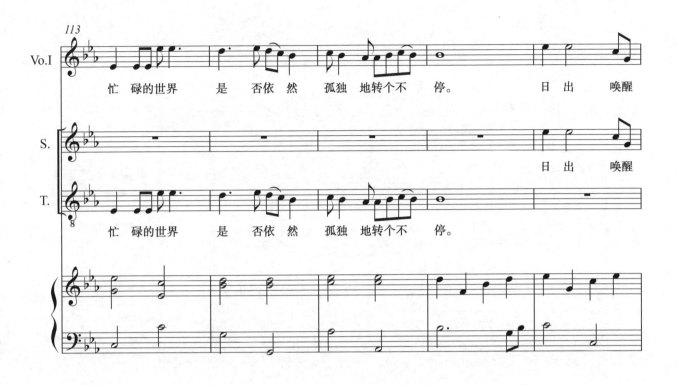
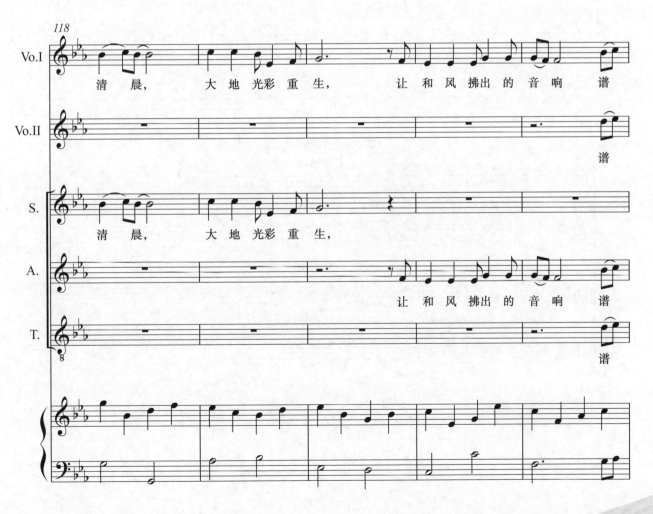

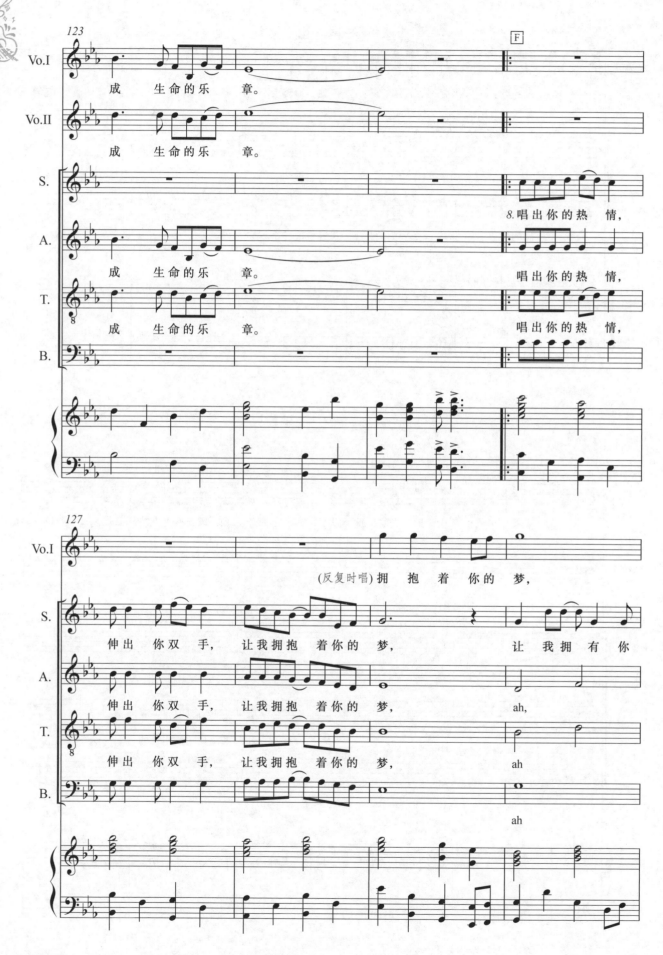

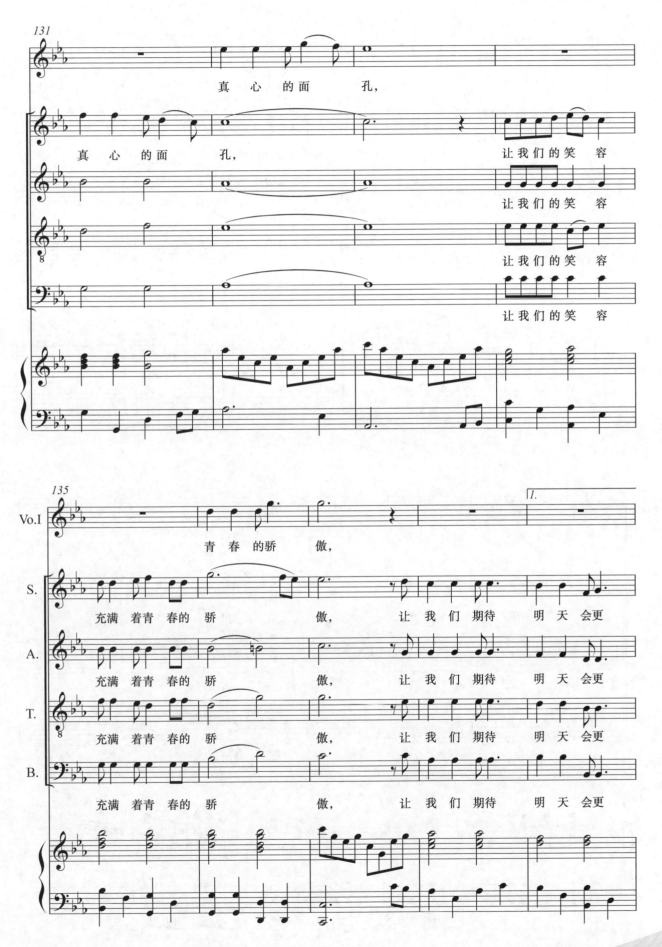

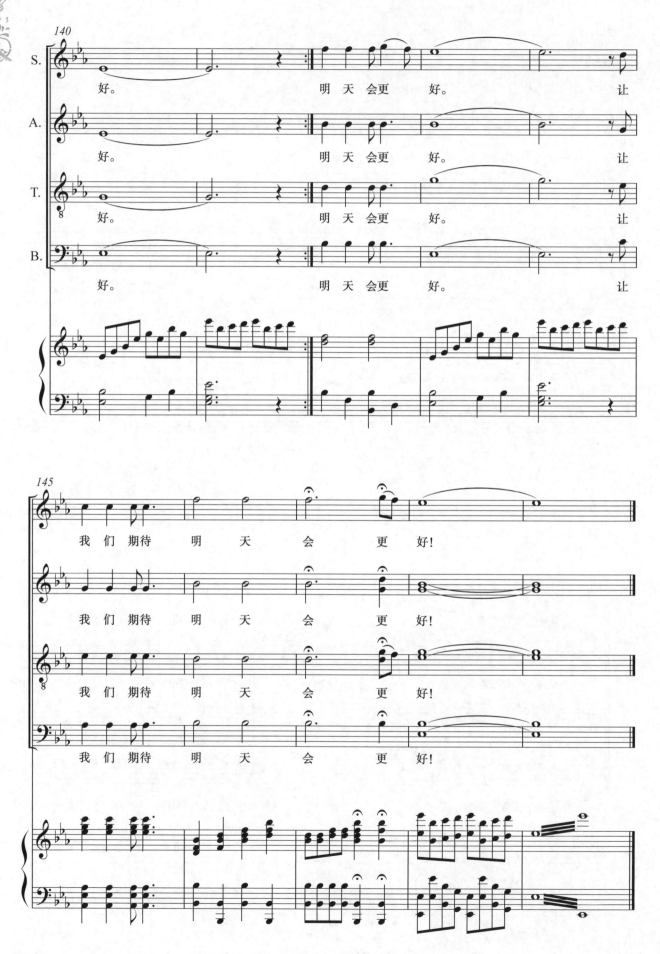

弯弯的月亮

(混声合唱)

李海鹰 曲
施明新 编合唱
李遇秋 配伴奏

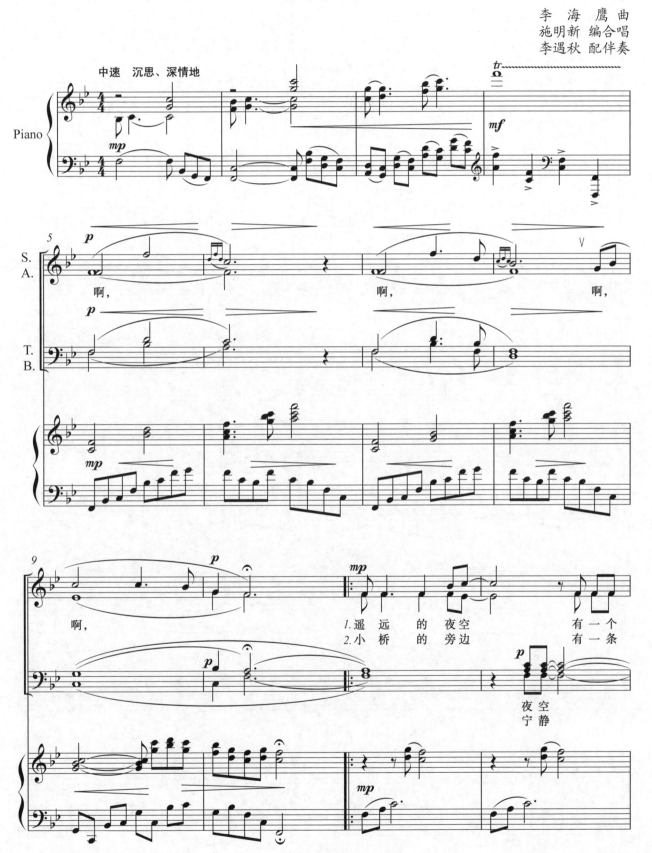

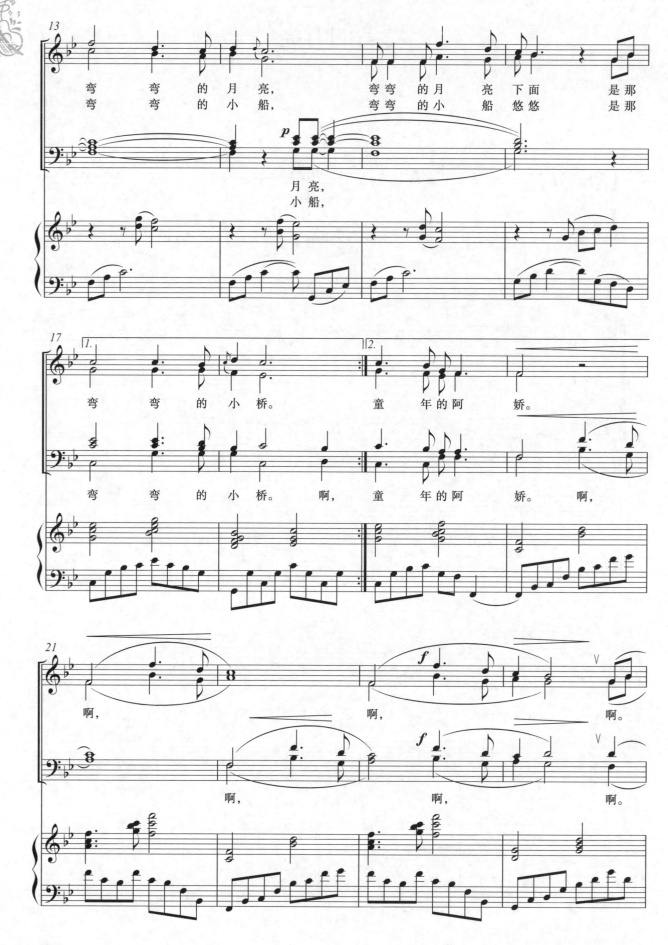

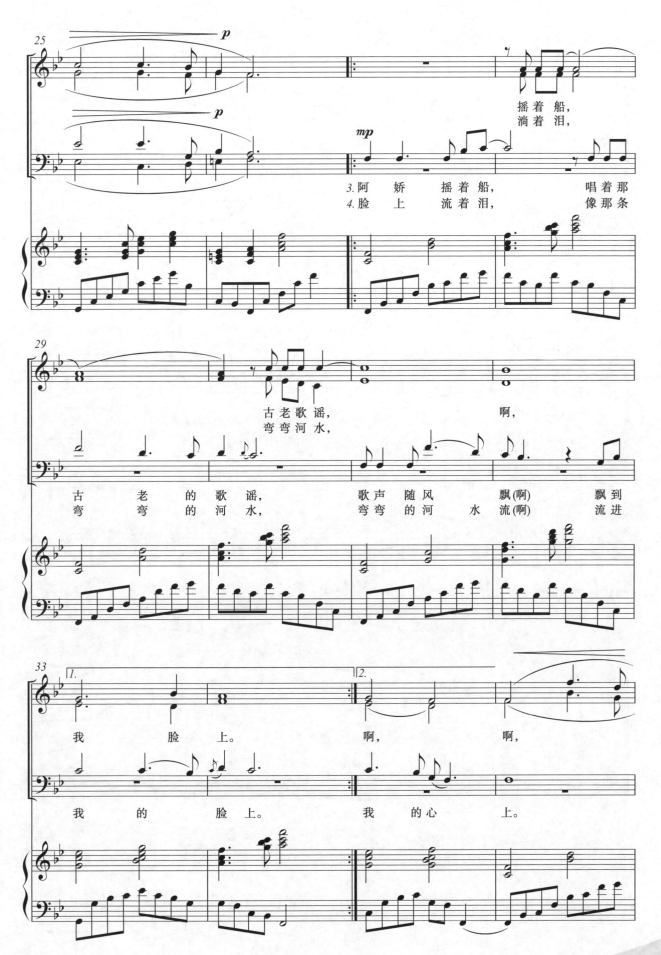

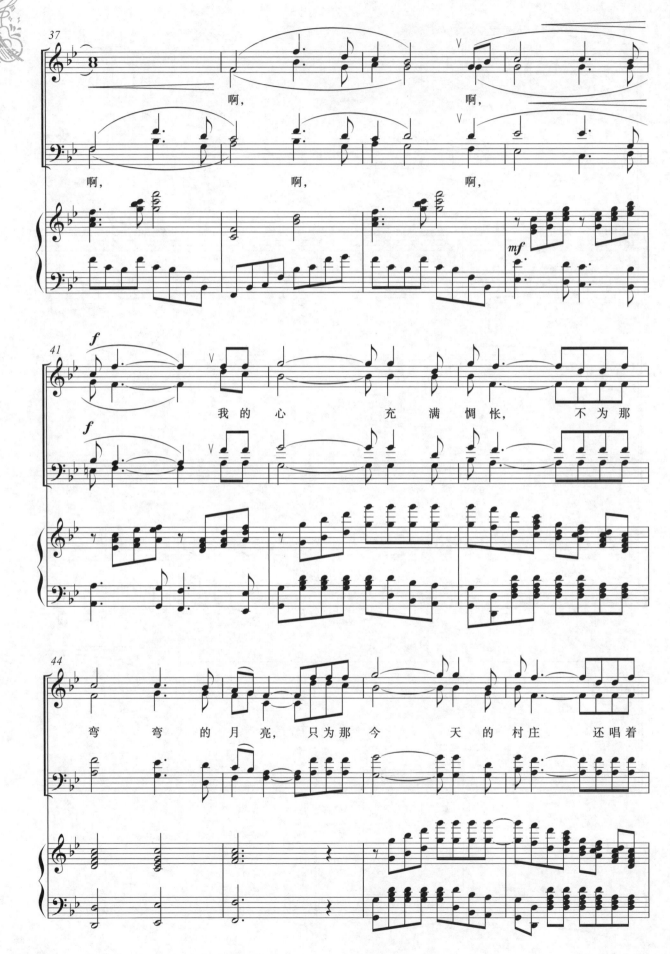

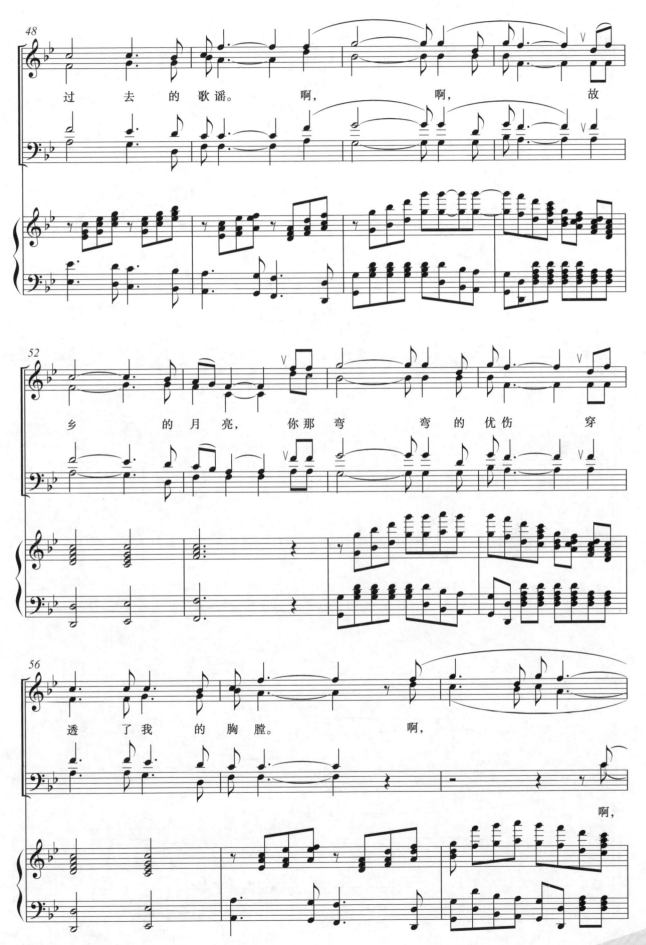

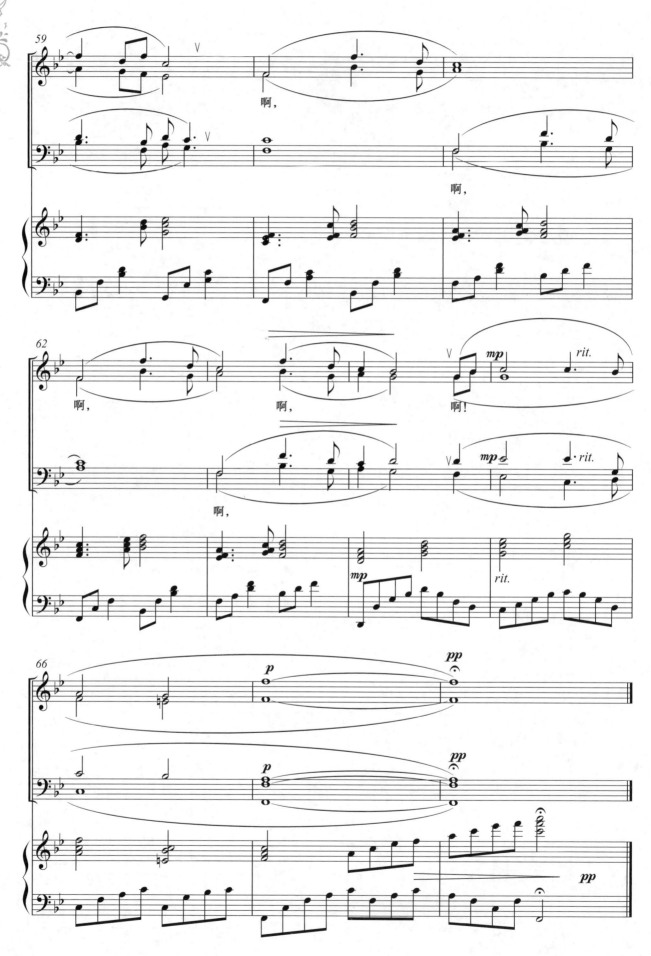

菊 花 台

电影《满城尽带黄金甲》主题曲

（混声合唱）

方文山 词
周杰伦 曲
金　巍 改编
陈一新 配伴奏

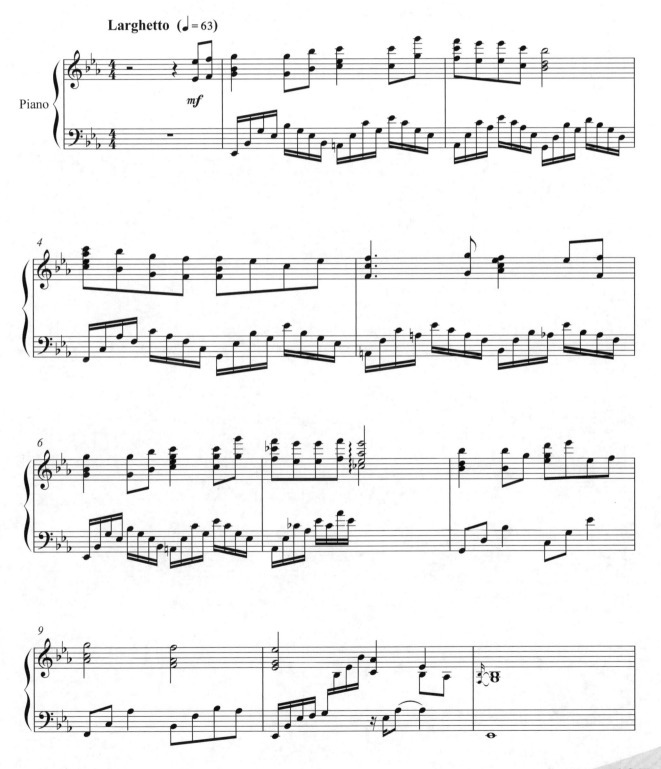

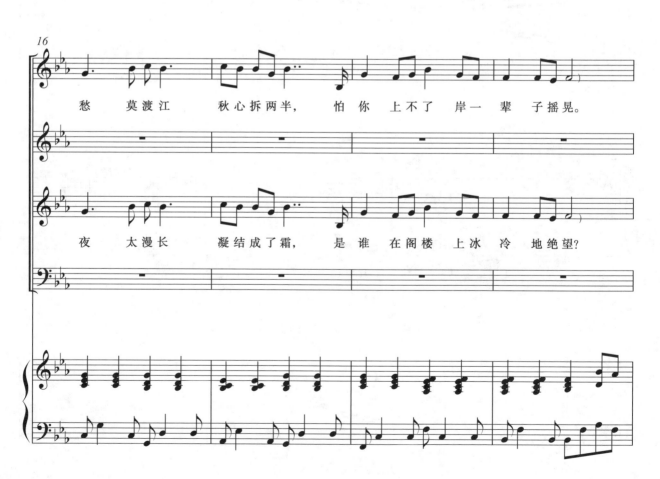

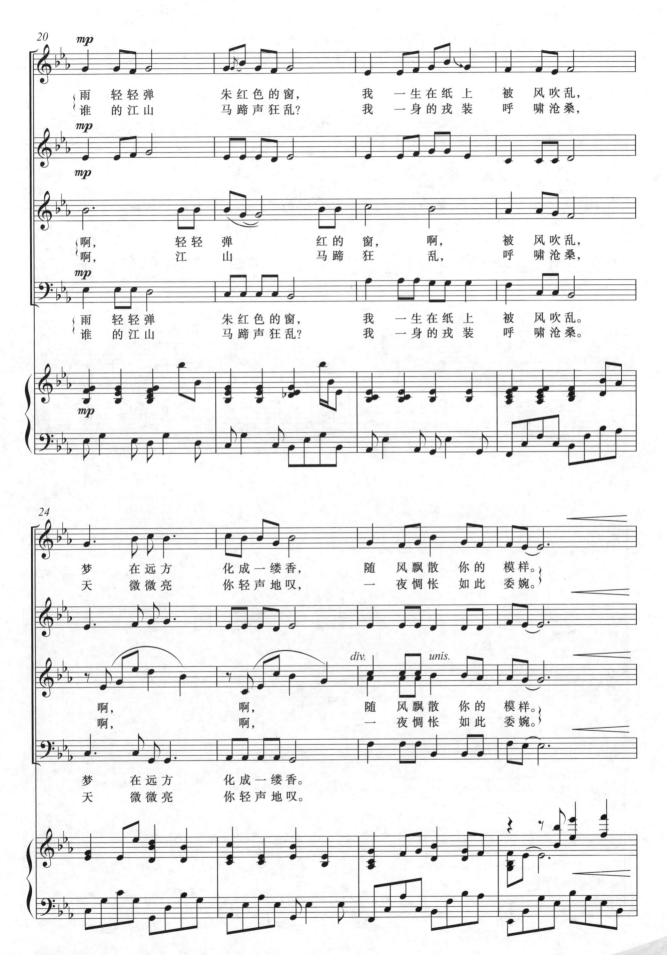

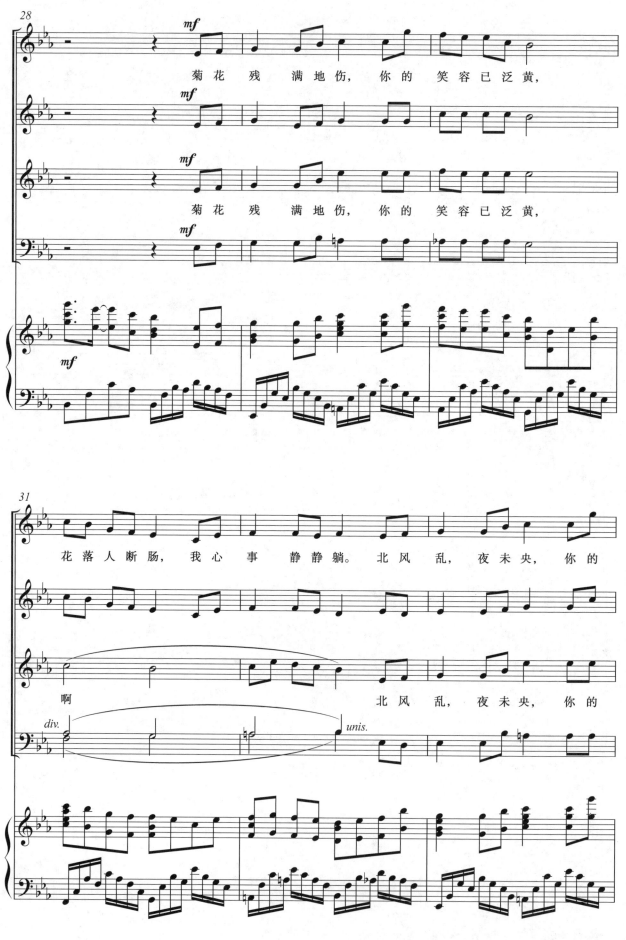

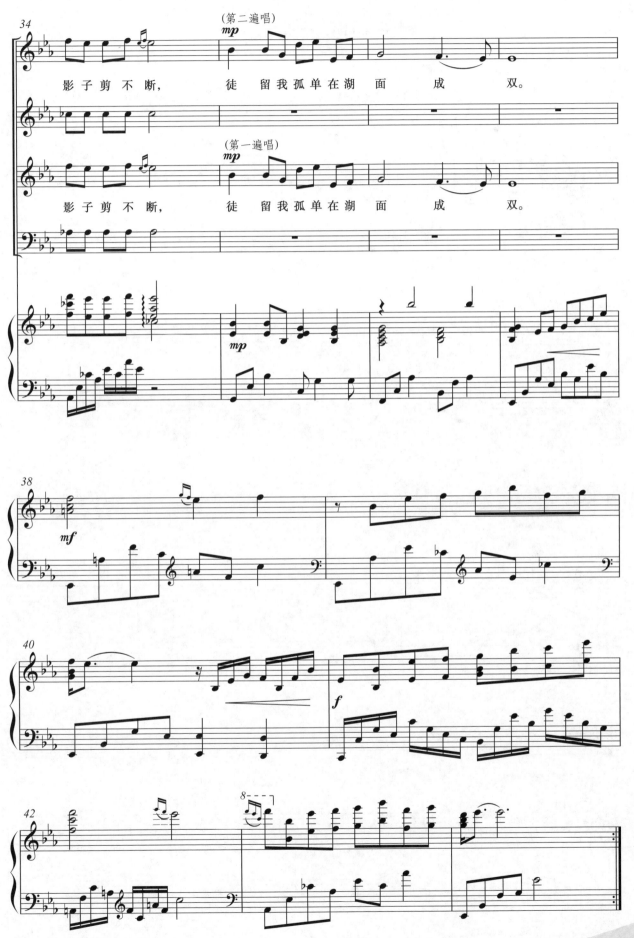

时间都去哪儿了

(混声合唱)

陈曦 词
董冬冬 曲
陈思远 编配

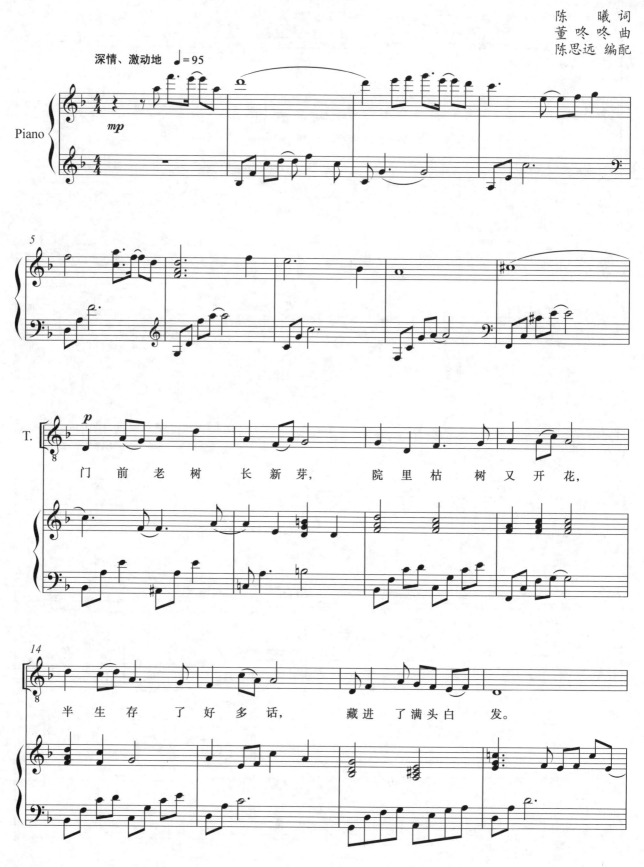

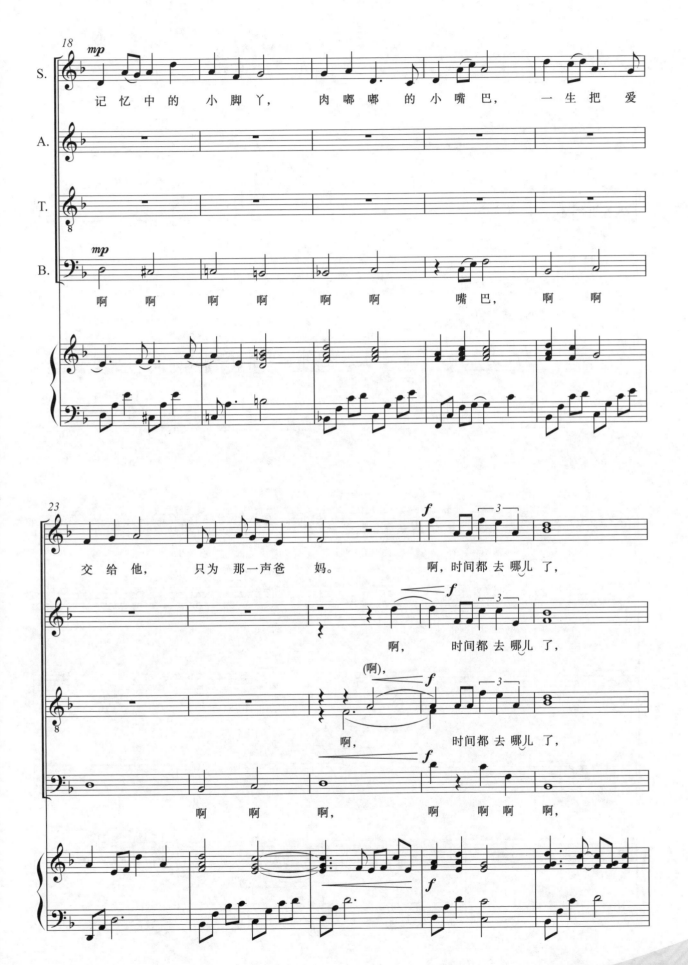

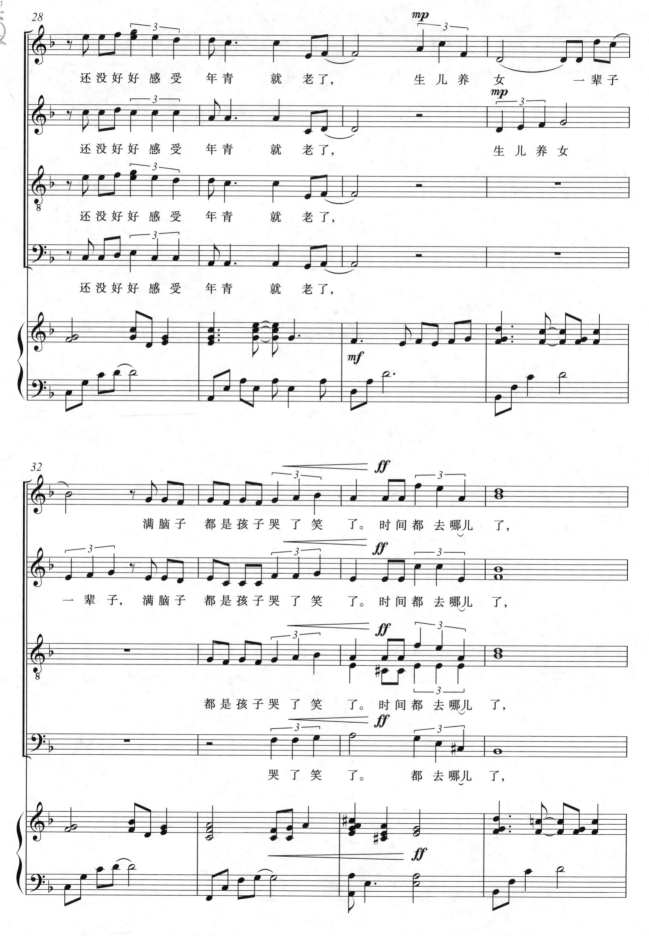

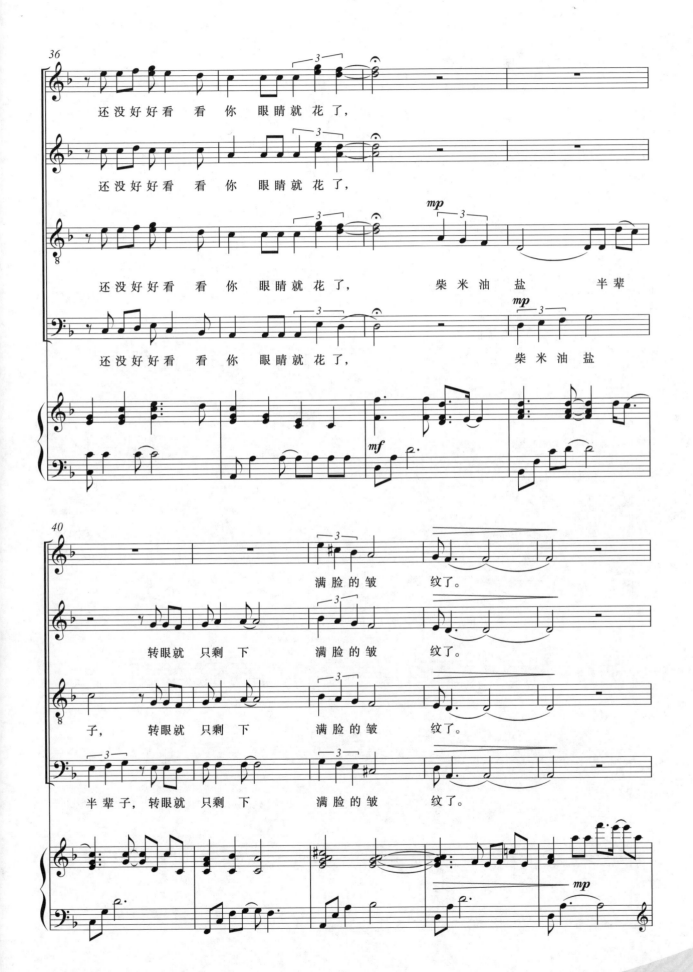

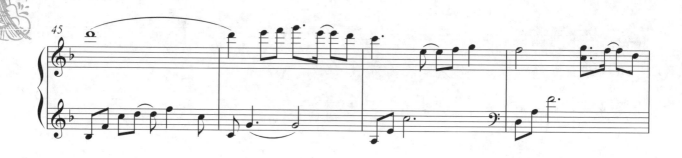
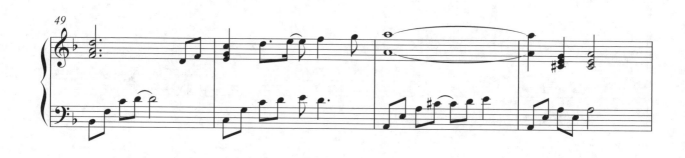
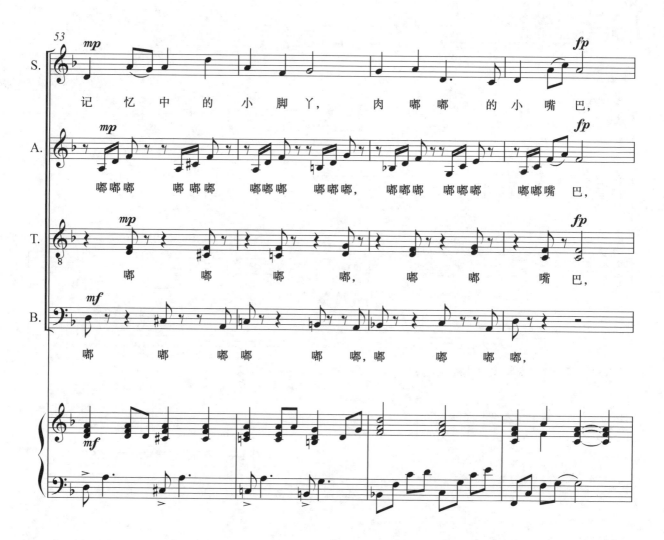

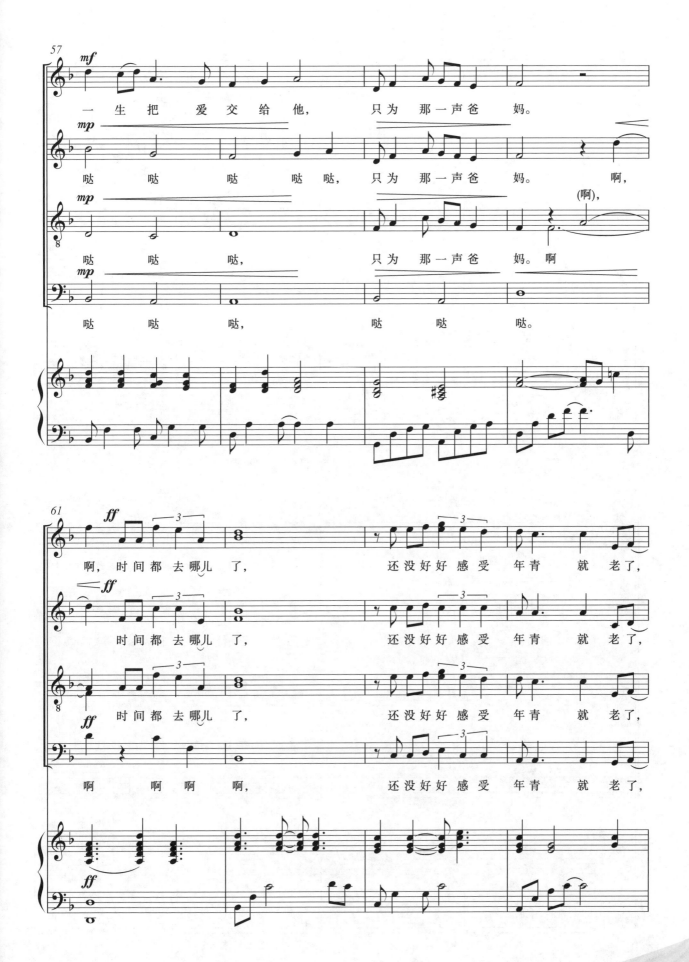

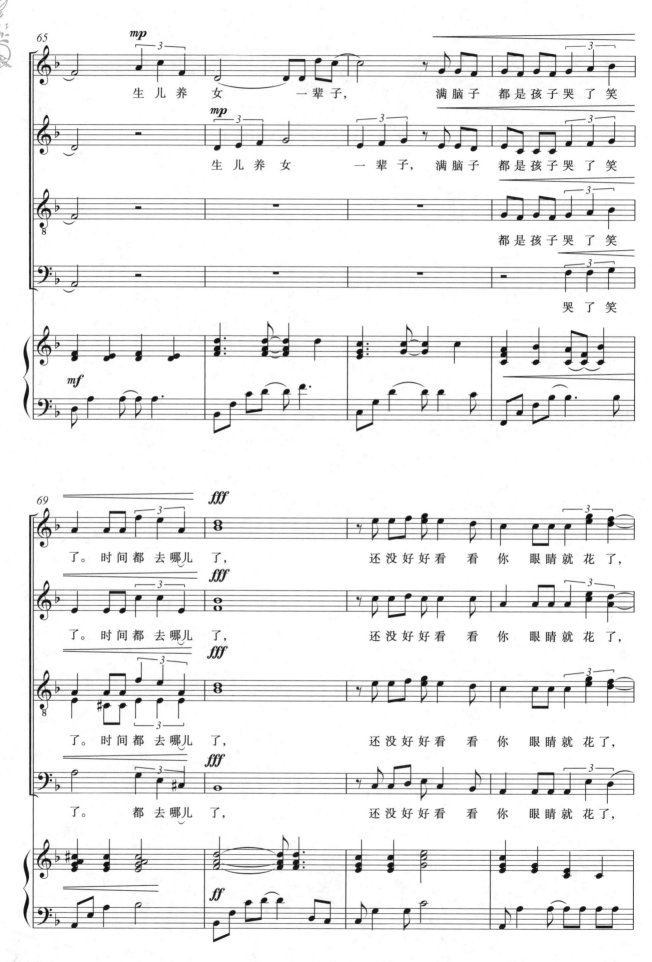

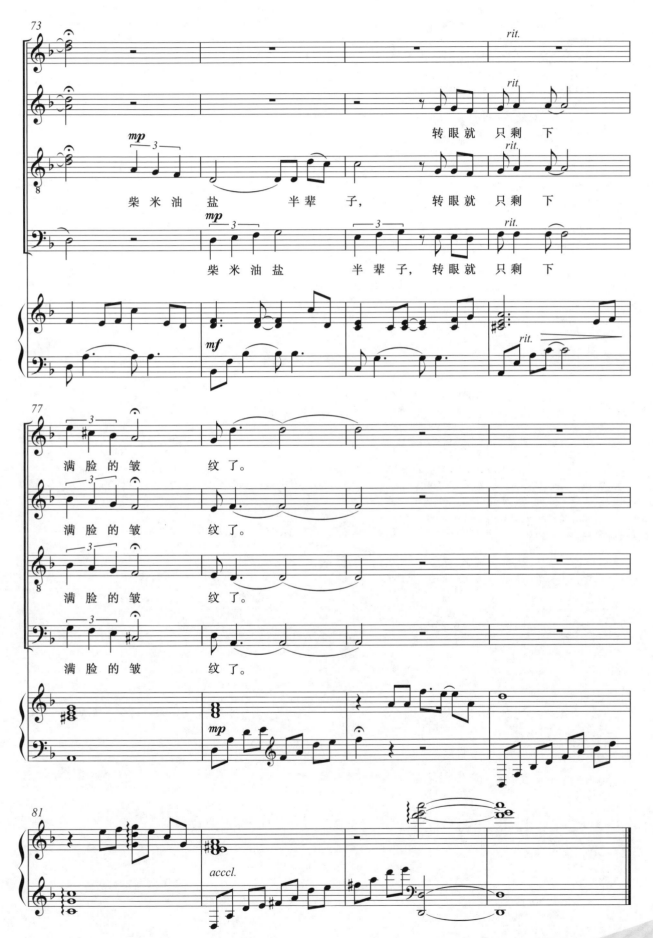